水彩風景
主題場景
繪畫步驟解析

從基礎技法到專業密技

笠井一男

3

依照想畫的主題查詢
各類場景的繪畫步驟與作品　47

畫材介紹

畫具與調色盤　將透明水彩顏料擠入調色盤中使用。顏料使用管狀或塊狀都可以。考慮到需要在戶外寫生，於是選擇方便攜帶的畫材。

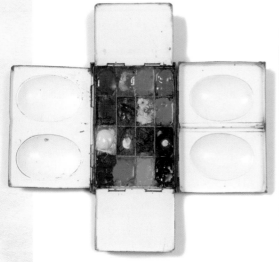

16色顏料套組水彩盤

套組顏色

● 紫紅	● 淺鎘紅	● 猩紅	● 透明橘
● 印度紅	● 焦赭	● 深鎘黃	● 透明黃
● 那不勒斯黃偏紅	● 土黃	● 綠松	● 法國紺青
● 酞菁綠	● 鈷綠松	● 鈷土耳其藍	● 台夫特藍

畫筆

主要使用大、中、小3支圓筆。如果要在10號以上的紙張作畫，再追加2、3支不同尺寸的圓筆，畫起來會更方便。右邊照片中的筆，筆尖幾乎與實際大小相同。

Raphael拉斐爾
松鼠毛803（8號）

REMBRANDT林布蘭
Pure Red Sable 110
（24號）

日本書法假名中字
專用筆
一休園ほたる 1號

水彩紙

使用水彩專用畫紙。
作者使用的是粗紋紙。

WATER FORD SAUNDERS WHITE
粗紋300g/㎡（F4尺寸）

ARCHES　粗紋300g/㎡（36×51cm）

其他必備繪畫用具

洗筆筒

自動鉛筆

噴水瓶

衛生紙

留白膠
（參照第30頁）

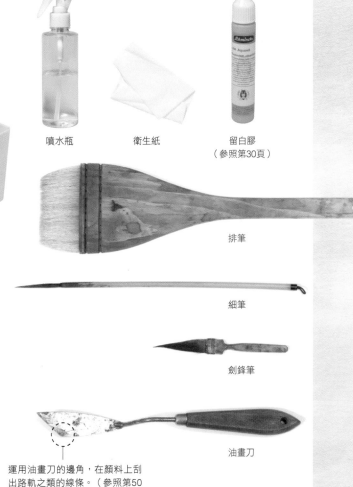

排筆

細筆

劍鋒筆

油畫刀

使用鉛筆或自動鉛筆打草稿。
還有一定要準備噴水瓶、衛生紙、洗筆
筒等工具。

為你介紹用於描繪風景好用的畫筆。
（右側照片／由上而下）
日本畫的排筆可使用於塗抹較大的面
積。
可拉出細長線條的筆有2種，分別是筆
尖很長的細筆與劍鋒筆。
油畫刀則可將顏料刮成細細的線條。

運用油畫刀的邊角，在顏料上刮
出路軌之類的線條。（參照第50
頁右下圖）

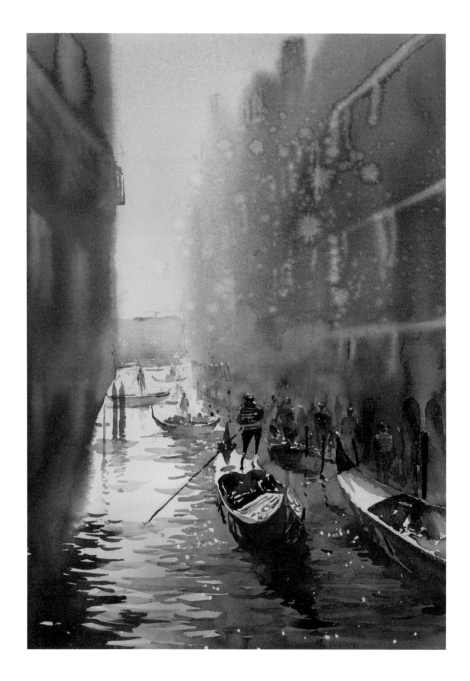

Summer Time in Venice
旅行情懷
51.0×36.0cm
＊繪畫步驟與技法說明在第30-31頁

作品使用的水彩顏色

第1章技巧講解中，將列出作品中所使用的
水彩顏料。使用的顏料品牌為Schmincke
貓頭鷹（史明克）。由於不同廠牌製作的
顏色各有不同，如果你使用的是Holbein好
賓牌的透明水彩，請以這些顏色（→右方
顏色名稱）進行練習。

● 深鎘黃→淺鎘黃
● 猩紅→吡咯紅
● 紫紅→喹吖酮洋紅
● 鈷土耳其藍→鈷土耳其淺藍
● 法國紺青→深群青
● 台夫特藍→皇家藍
● 透明橘→亮橙
● 那不勒斯黃偏紅→輝黃
● 酞菁綠→翠綠
● 焦赭→焦赭

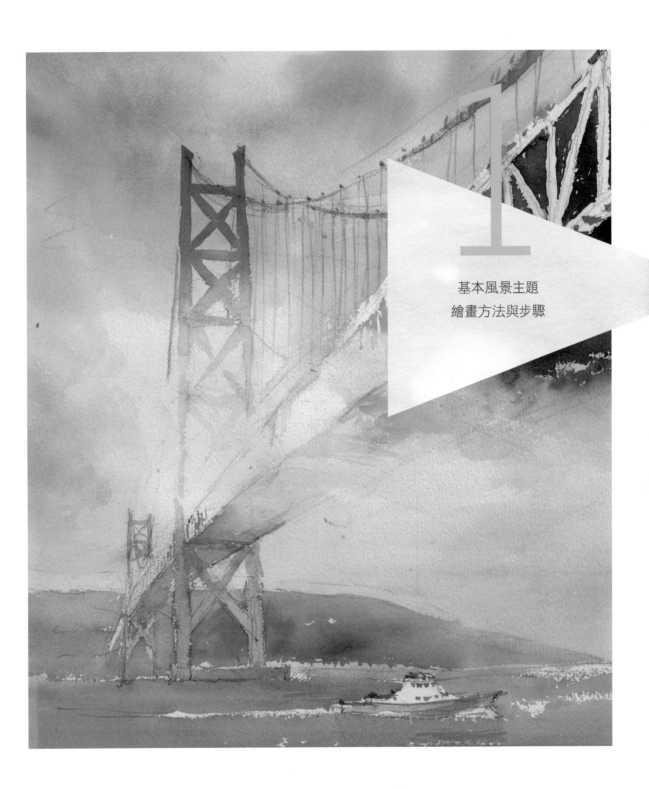

1

基本風景主題
繪畫方法與步驟

天空與雲朵 ▶ 用噴水瓶呈現模糊感

其他相關主題
○水面（海洋）
○橋梁

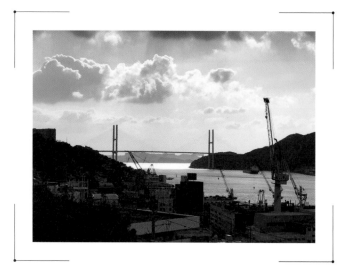

有暗影很明顯的雲，也有下端薄而明亮的雲。以直線型的剪影描繪海港上的「女神大橋」（長崎市）。

▶ 運用鉛筆線條由遠到近畫出草稿。

▶ 畫出島、前方的山、建築物、橋梁、船的大略位置。

8

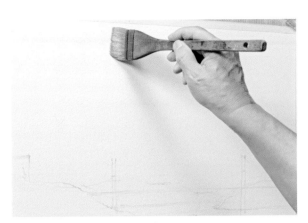

▶ 用排筆在藍天的地方擦一層水。

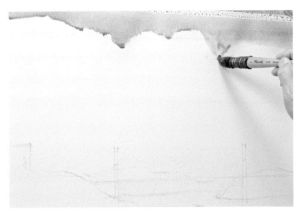

▶ 描繪天空。利用雲的輪廓線分區。

🔵 鈷土耳其藍

⚫ 法國紺青

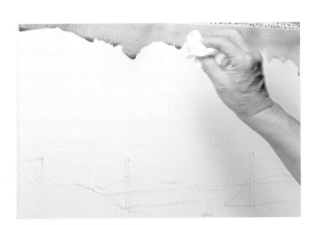

▶ 用衛生紙擦拭積水的顏料。

呈現出明顯的輪廓線。

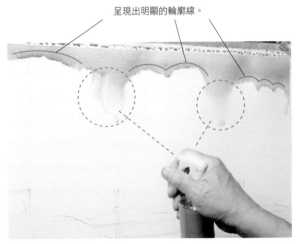

▶ 雲的輪廓線中,有俐落的線條,也有柔和的線條。用噴水瓶
模糊顏色,呈現柔和的輪廓線。

衛生紙

噴水瓶

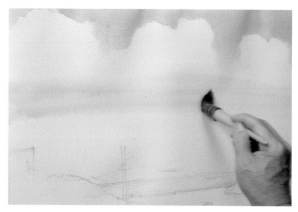

▶ 畫出下方的天空。先用排筆塗一層水，畫出藍色後，在下方塗上淡橘色。

● 鈷土耳其藍
● 法國紺青

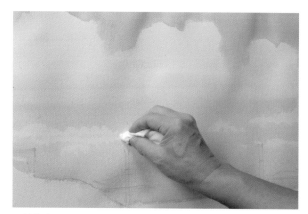

▶ 趁顏色還沒乾之前，用衛生紙壓一壓，將雲朵畫出來。

衛生紙

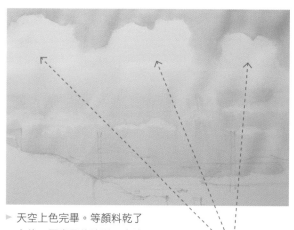

▶ 天空上色完畢。等顏料乾了之後，再畫雲的陰影。畫陰影前，先在雲上噴水，讓紙張吸附水分。

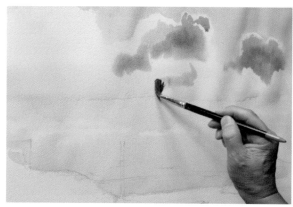

▶ 利用噴水瓶的水分，在一團團雲朵的陰影中表現出深淺變化。

● 法國紺青
● 酞菁綠
● 猩紅

看起來較暗的區塊，要趁紙張還溼潤時進行疊色。

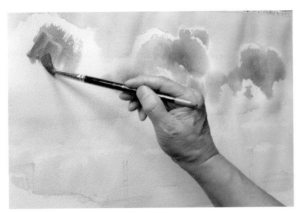

▶ 也可以先塗上顏色，再用溼潤的畫筆將色塊塗開暈染，畫出模糊感。

● 法國紺青
● 猩紅
● 紫紅

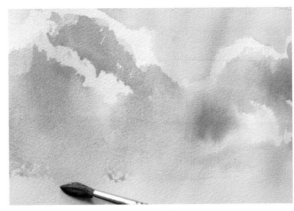

▶ 在天空和雲朵之間留白，提亮雲朵的輪廓。

水與畫筆

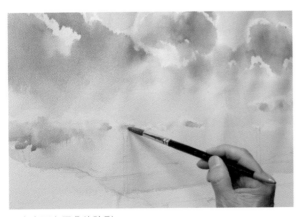

▶ 畫出下方雲朵的陰影。

● 法國紺青
● 透明橘

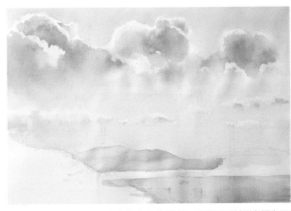

▶ 用水暈開顏色，描繪遠方小島的陰影。不能只是調淡顏色而已，還要混合不透明色，利用偏白的混濁顏色，讓小島與天空融在一起。

● 台夫特藍
● 透明橘
● 那不勒斯黃偏紅*
　（＊不透明色）

▶ 用尺規畫出橋梁和繩子的直線、橫線和斜線。

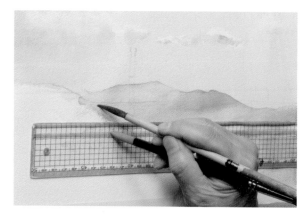
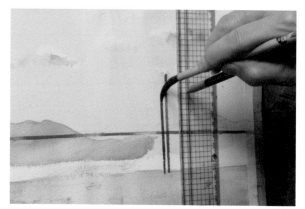

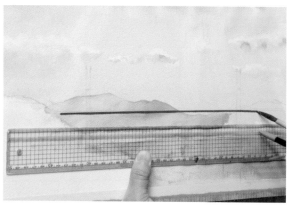
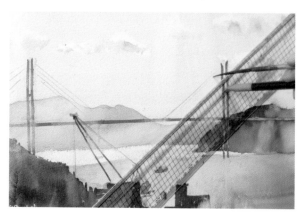

▶ 利用槽尺在畫中加入直線的方法（凹槽畫線法）

(1) 準備2支筆。

(2) 將其中一支筆上下顛倒過來，握住2支筆。

(3) 筆桿前端靠在槽尺的凹槽，然後用另一支筆劃線。

▶ 調暗右方小島陰影及前方
　岸邊，繪畫完成。

青雲雷雲

36.0×51.0cm

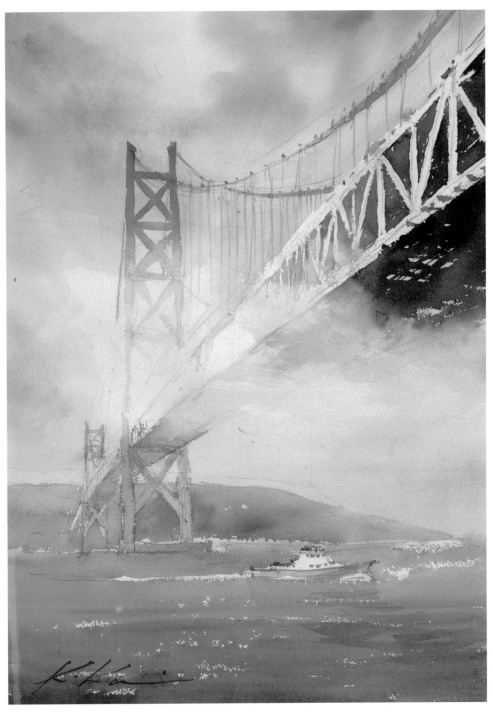

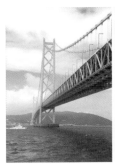

上方作品的現場照片

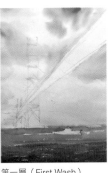

第一層（First Wash）

颱風後的雨過天晴

51.0×36.0cm

為了參與一場關西的工作坊，於是在大型颱風過後前往明石海峽大橋。雖然風很大，但空氣中透著一股清新感，感覺很舒服。但畫面中的視野太清楚了，感覺格局不夠大，所以用薄霧遮住橋梁。

樹木 ▶ 使用噴水瓶暈染

其他
相關主題

○自樹葉間灑落的陽光
○點景　○花朵

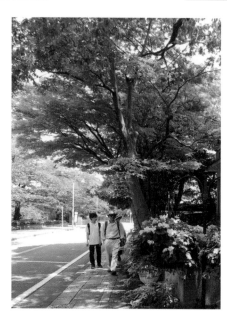

畫出亮度不同的樹葉。左後方道路的樹葉很明亮，右前方樹木則形成陰影。

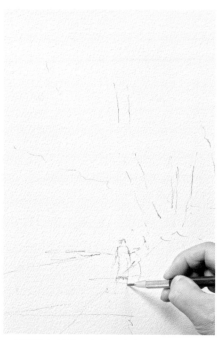

▶ 用鉛筆打草稿。畫出馬路的線條、樹幹、大樹枝；這個大小的人物也需要將動作或特徵畫出來。

開始上色。

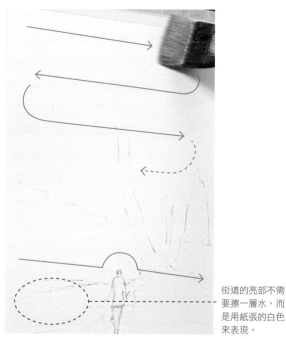

街道的亮部不需要擦一層水，而是用紙張的白色來表現。

▶ 在畫面上方用排筆塗上大量的水。

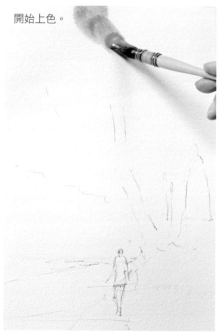

▶ 等水分滲入後，從明亮的葉子開始作畫。塗上很深的黃綠色。

● 鈷土耳其藍

● 透明黃

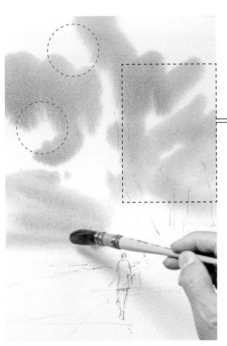

先塗上大面積的色塊，後續再疊加暗色。

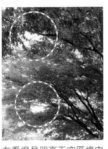

▶ 主要在葉子很明亮的地方上色。

在看得見明亮天空區塊中留白。

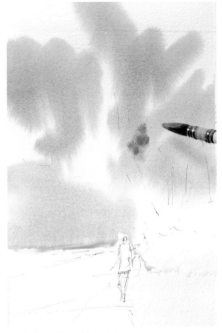

▶ 在陰影的部分塗上暗色。

● 鈷綠松

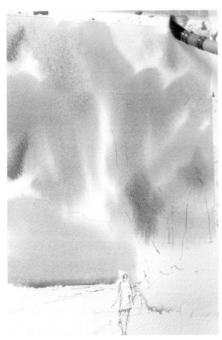

▶ 在天空的區域中塗色。

● 法國紺青

● 鈷土耳其藍

● 紫紅

● 猩紅

⬇

● 鈷綠松

● 台夫特藍

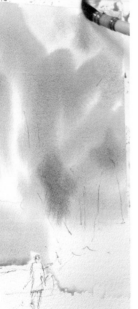

▶ 在右下方的花朵植栽中塗色。

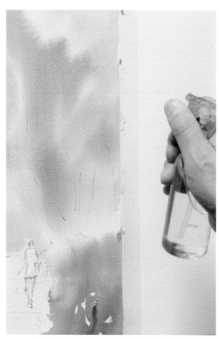

▶ 紙張已風乾，於是利用噴水瓶在葉子附近加水。

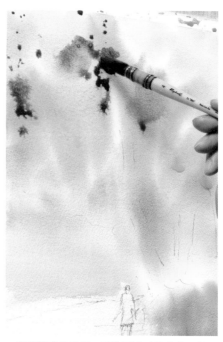

▶ 畫出陰暗的葉子。因為剛才噴了水的關係，顏色會被暈染。

⬤ 鈷綠松

⬤ 台夫特藍

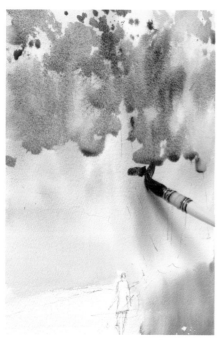

▶ 繼續描繪陰影色，但也不能破壞到亮色的葉子。

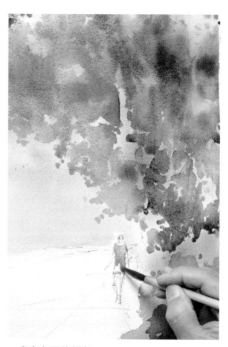

▶ 畫出衣服的顏色。

⬤ 紫紅

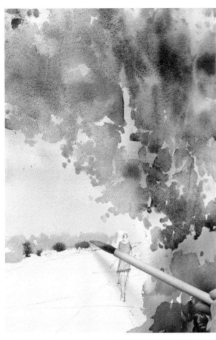

▶ 後方樹木的底部、植栽的周圍看起來比較陰暗。

● 法國紺青

● 焦赭

● 那不勒斯黃偏紅

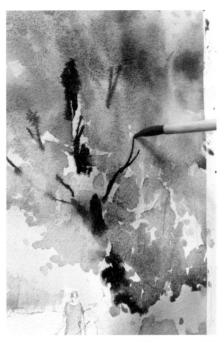

▶ 使用又暗又深的顏色,畫出葉子之間的樹幹與樹枝。

● 台夫特藍 ● 透明橘

● 焦赭

習作
34.0×23.0cm

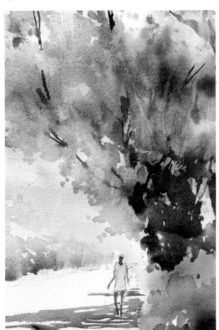

▶ 描繪地面上影子間縫隙的影子(陽光從枝葉縫隙中灑落)。

● 鈷綠松

● 紫紅

陽光從枝葉縫隙中灑落,畫出置身於其中的人物,繪畫完成。

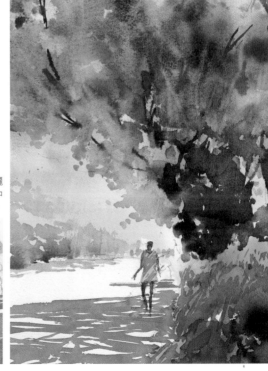

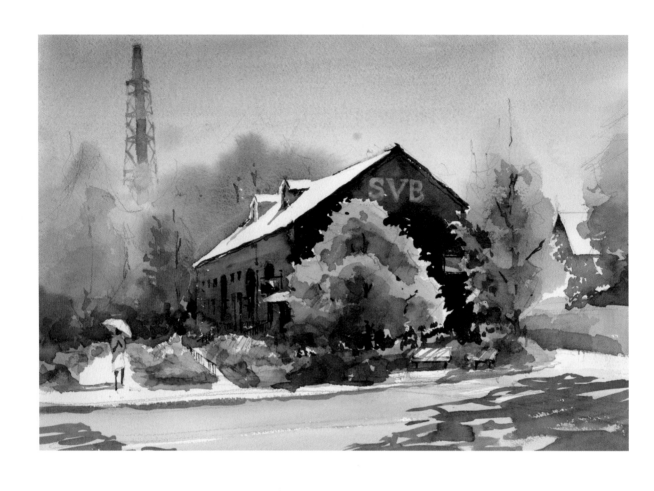

夏季預感

33.5×48.3cm

橫濱市的生麥啤酒工廠。初夏的陽光從正
上方直射而來,將樹木照得閃閃發光。

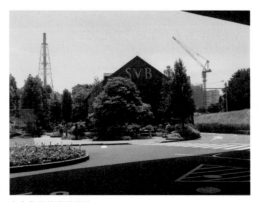

上方作品的現場照片

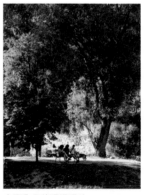

右頁作品的現場照片

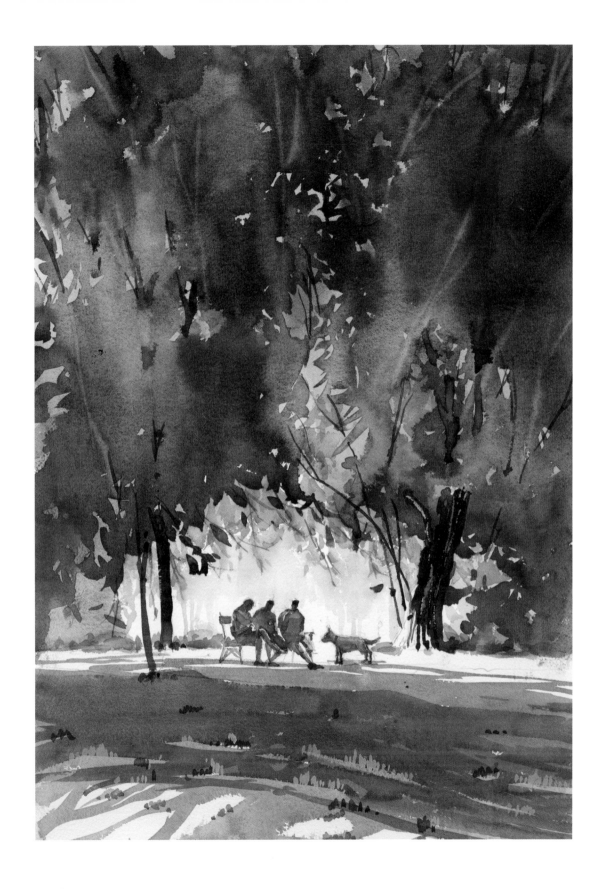

陽光下的聚會

51.0×36.0cm

人們在捷克契斯基庫倫隆河川的沙洲上聚會。年輕人開心地彼此
交談,享受著舒適的午後片刻。

波浪 ▶ 漸層與深淺度及噴水瓶

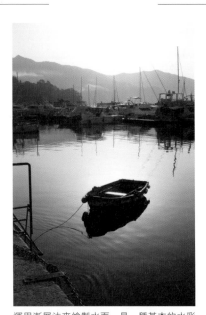

運用漸層法來繪製水面，是一種基本的水彩技法。接下來將描繪水面、小船、倒影3個要素。

▶ 以鉛筆線畫出最低限度的草稿。只要決定好小船的位置就行了。在小船的內部留白，之後會以排筆在整體畫面中塗一層水。

▶ 水面不要以平塗的方式作畫，而是運用漸層技法上色。

● 法國紺青

● 鈷土耳其藍

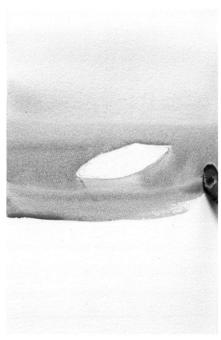

▶ 小船的內部不需要在此階段上色。以橫向的筆觸一口氣上色，畫到小船下方為止。

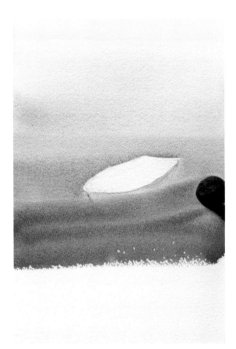

▶ 在船的下方使用深藍色。筆由左而右移動，
　加深顏色。

 台夫特藍　● 紫紅

▶ 畫出漸層效果，愈下面的顏色愈深愈暗。

使用粗筆描繪漸層效果。

▶ 趁顏料還沒乾之前，選用比漸層色更深的顏
　色，將細微的波浪輪廓畫出來。

積在紙張外側的顏
料，可能會回流並滲
入紙張，請用衛生紙
擦乾淨。

▶ 筆跡暈開後會留下很深的顏色（柔邊）。顏
　色會形成波紋，讓水面更有動態感。

▶ 在對面岸邊的水面倒影中暈染顏色，呈現出明暗變化。請先塗上明亮的顏色。

● 鈷土耳其藍　● 台夫特藍
● 透明橘

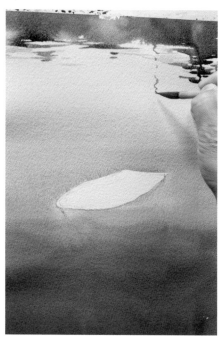

▶ 描繪桅杆的倒影。

● 鈷土耳其藍　● 台夫特藍
● 透明橘

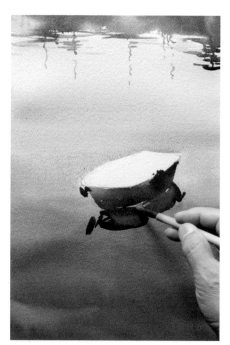

▶ 描繪小船。船的側面與倒影以同樣的顏色作畫。

● 台夫特藍　● 鈷土耳其藍
● 紫紅

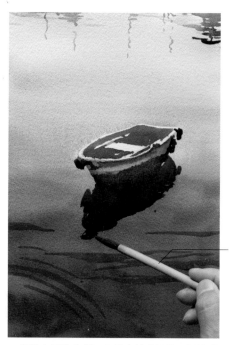

▶ 描繪小船的內部，在前方的水面上，再次畫出船的倒影。

使用細筆作畫。

▶ 用噴水瓶噴溼前方的水面。將畫面前方模糊化，讓焦點集中在船上。

▶ 迅速擦掉流到紙張外側的顏料。這麼做可避免顏料回流後滲入畫紙。（防止回流現象）

＝

▶ 利用細筆的前端描繪繩子。
● 台夫特藍
● 透明橘

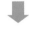

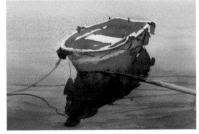

▶ 在船體下方（船體最前端）畫出暗色的線條。

習作
33.7×23.5cm

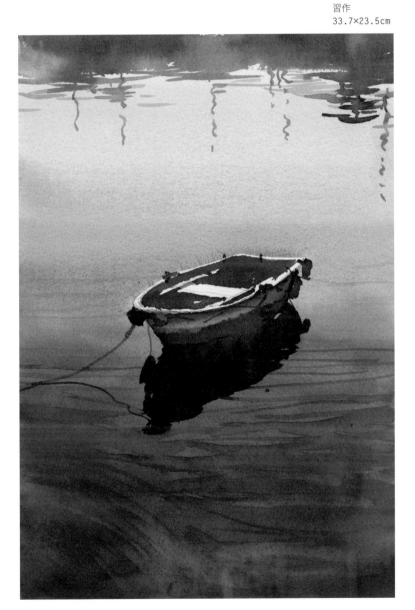

波浪的繪畫整理

1. 漸層畫法

描繪水面時，漸層法是最有效的底色畫法。
目的：不留下筆刷痕跡，並以流暢的色塊表現平緩的水面及景深感。

▶ 將畫板斜斜地立起來（請參照右下方圖片）。在畫板塗上大量的水。

▶ 一開始先使用淡藍色，由上而下左右擺動畫筆上色。作畫時需快速移動畫筆。

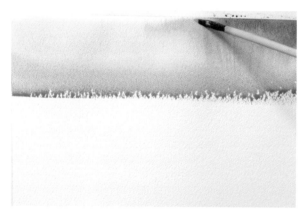

▶ 進行局部上色，也可以運用剛才塗上的水來增加顏色變化。

▶ 愈下面的顏色畫愈暗，就能呈現出漸層效果。

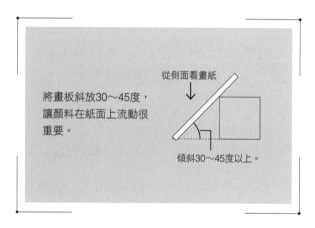

將畫板斜放30～45度，讓顏料在紙面上流動很重要。

從側面看畫紙

傾斜30～45度以上。

2.塗上深色

描繪波浪。

目的：以時而停留、時而中斷的筆跡＊，區分
出流動的波浪和倒影。

（＊結合柔邊與實邊的技法）

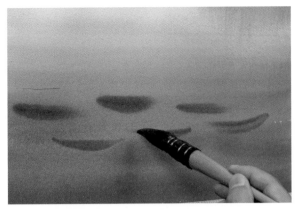

▶ 使用比漸層色更深的顏色，利用筆跡來呈現波浪。

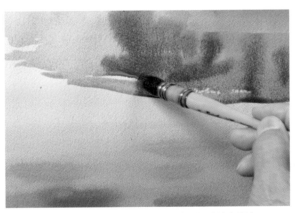

▶ 儘量減少上色次數是作畫關鍵。一鼓作氣地塗上顏色。

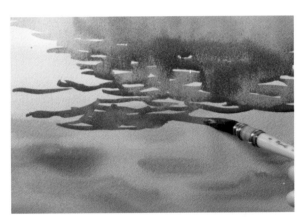

▶ 等畫紙乾了以後，一樣使用很深的顏色來描繪晃動的倒影。

3.噴水

用噴水瓶增加溼度，讓水分溶解整
齊的筆觸。為了增加顏色中的流動
感，可以將線條畫得更柔和，或是
讓色彩自行流動。

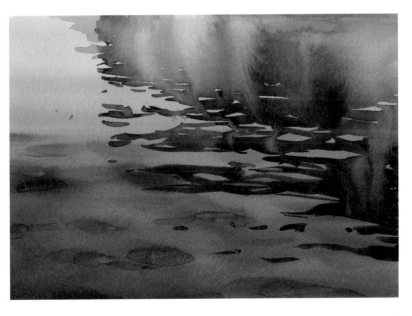

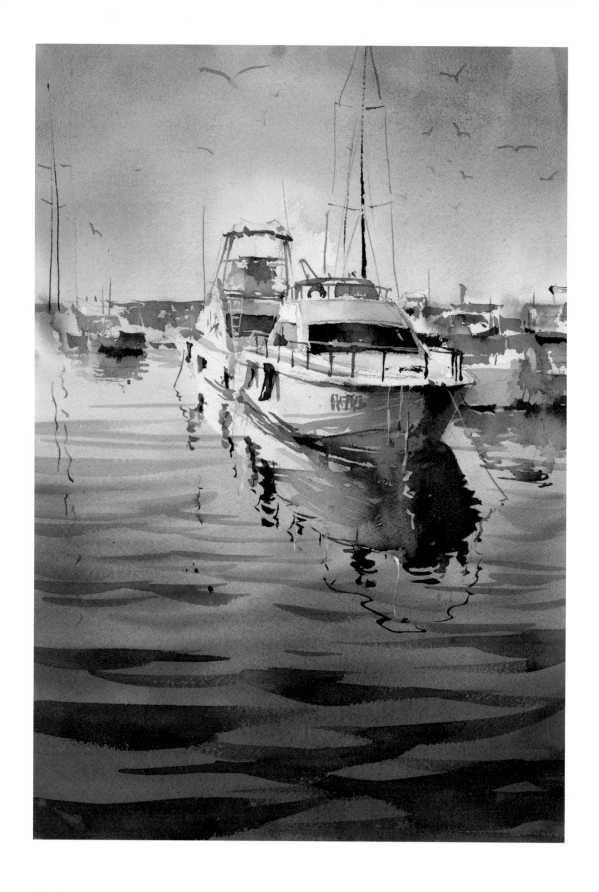

水鏡
49.0×34.0cm

搖曳的水面與上面的倒影真是有魅力。水彩特別容易呈現漸層
效果，最適合用來繪製水面。

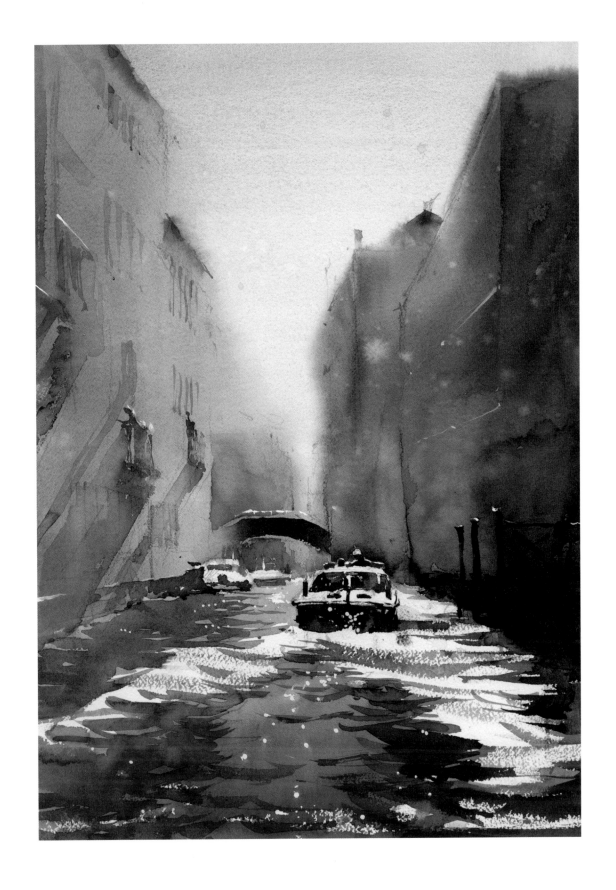

水上計程車

51.0×36.0cm

在底色中加入漸層效果，將平緩的水面與深度表現出來，加上
倒影就能輕易畫出更加生動活潑的水面。

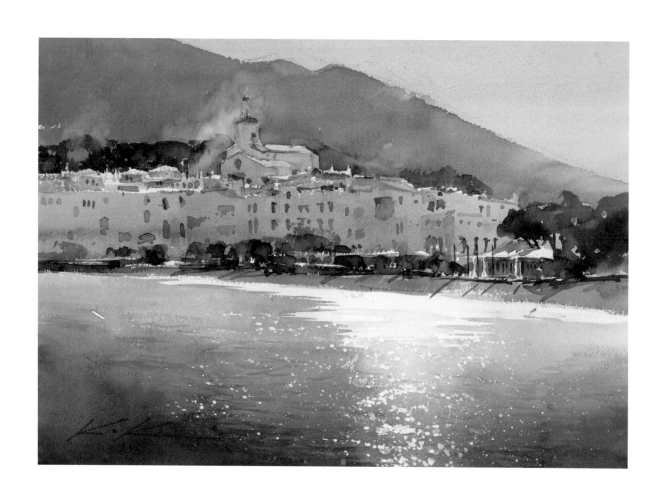

光之路

36.0×51.0cm

西班牙的卡達克斯是人氣景點,甚至還被稱為「水彩畫的麥加聖地」。或許可以運用獨特的水彩技法(negative painting負形繪畫=留白畫法)來呈現白牆與暗山之間的對比感。

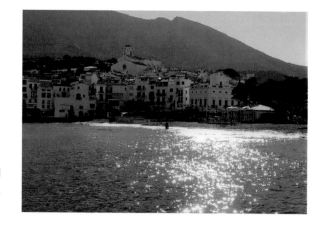

2

常用技法整理及
負形、正形畫法

取景自夾在貢多拉船與狹窄水路之間的威尼斯小鎮。基本上先從明亮的天空開始作畫，接著再慢慢朝前方上色。

▶ 用鉛筆線打草稿。確認從橋上眺望景色時的視線高度（照片中的虛線）。決定建築物的牆壁位置，然後繼續作畫。

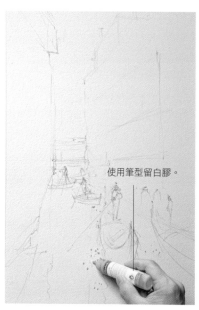

使用筆型留白膠。

▶ 著色之前先使用留白膠。只在水面上閃閃發亮的地方留白。想利用畫紙的白色來表現光亮。

第一層（first wash）　最開始的平塗。在這幅風景畫的天空中，一口氣塗上一層均勻的顏色。

塗一層水　　　　　　　　　　　　　　　　藍色到淺褐色的漸層效果 ▶

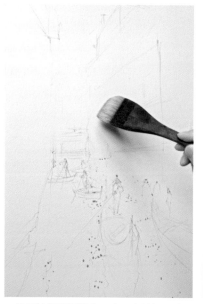

▶ 使用繪畫專用排筆，在天空的部分塗一層水。

▶ 描繪清澈的藍色高空。

● 鈷土耳其藍

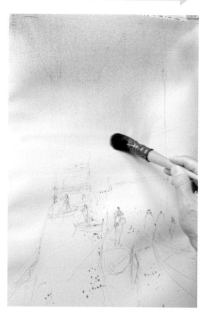

▶ 在天空下面增加暖色調，顏色畫得混濁一點，營造空氣中的密度感。

● 深鎘黃

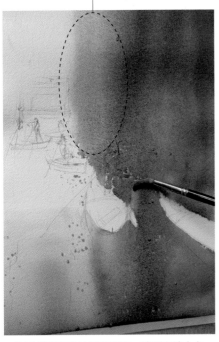

留下大面積的顏色顆粒
呈現漸層效果。

噴水瓶

以混色作畫，在紙
上噴水，使顏料流
動。

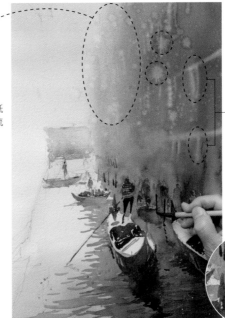

在半乾的狀態下
噴一些水滴，用
畫筆擦拭就能使
顏色脫落。

點景人物

▶ 為了提高貢多拉船的亮度，邊留白邊上色，
一口氣畫出建築物的牆面及水面上的倒影。

▶ 在貢多拉船和周圍的人影中，添加又暗又深
的顏色。

▶ 用畫筆擦出窗戶，進行細節描繪，繪畫完成。

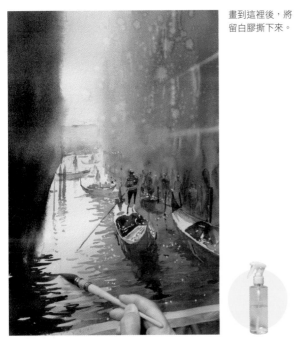

畫到這裡後，將
留白膠撕下來。

▶ 畫出左側牆壁與倒影，在上面噴水，使顏色
相互融合。運用滴流式技法加入一些顏色，
增加變化感。

Summer Time in Venice　—旅情—

51.0×36.0cm　（作品在第6頁）

水彩基本技法 ▶ 薄塗法與滴流式技法

薄塗法（wash）與漸層法

將畫紙斜斜地立起來，先塗一層水再開始上色。（請參照第24頁）

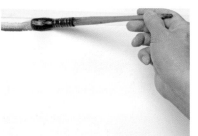

畫筆充分沾取顏料，由左而右運筆上色。這種畫法稱為「薄塗法（wash）」。

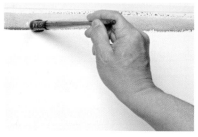

一邊用畫筆接住積水的顏料，一邊由左而右運筆，將色塊往下塗開。

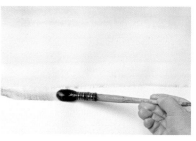

更換顏色，以同樣的方式進行薄塗。讓顏色自然融合後，就能畫出漸層效果。

畫了藍色、淡藍色及綠色的漸層效果。

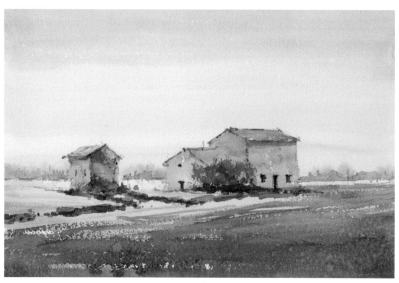

在薄塗後的色塊上疊加暗色，繪畫完成。

滴流式技法（溼中溼 wet in wet）

趁顏色還沒乾之前疊加顏色，在紙上進行混色。顏色塗上去後就不要再用畫筆碰觸，讓顏料自然風乾。

模糊

用畫筆暈開

1 塗上顏色。
● 鈷土耳其藍

2 畫筆沾取乾淨的水，將塗好的顏色暈開。

3 利用同一種顏色增加明暗變化。畫雲的時候也會用到這種技法。

用噴水瓶暈開

稀釋顏色
使顏料流動。

朝這個區塊噴水。

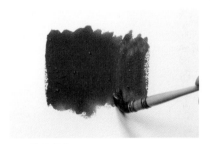 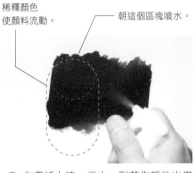 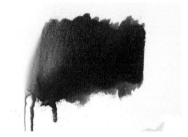

1 塗上顏色。
● 鈷土耳其藍 +
● 紫紅 +
● 猩紅 +
● 酞菁綠

2 在畫紙上噴一些水。對著你想做出模糊效果的地方噴水。

3 被噴溼的顏料開始流動。

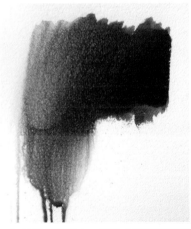 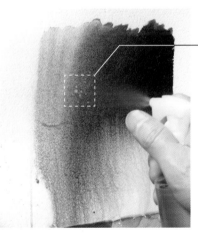

在開始變乾的顏色上灑水，顏色會出現溶入水滴中。

4 如果繼續噴水，顏色會變得更淡更亮。這個做法可在短時間內表現出大面積色塊的深淺變化。畫筆不去觸碰顏料，就能呈現非常流暢的色塊。

5 不想用平塗的方式描繪大面積時，我們可以利用噴水法輕鬆呈現出自然的質感。此技法經常用來繪製街景、建築物牆面，或是影子中的顏色。

利用沉澱效果擦除顏色

1 塗上顏色。

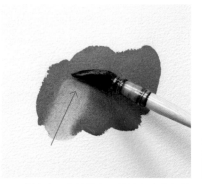

2 畫筆沾取大量的水，擦掉色塊後便能去除顏色。從沒有沾到顏料的那一側（淡色那一側）進行擦拭。

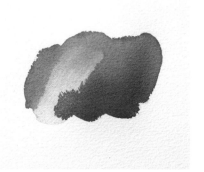

3 去除顏色的方式會根據畫紙的差異而有所不同。而且，不同顏色被擦除後所殘留的顏色也不盡相同。

所謂的沉澱效果（granulation）……
是指顏料中不同大小或比例的色彩粒子所引起的顆粒化現象。顆粒較大較重的顏料會快速滲入並附著於紙張上，所以很難流動。反過來說，顆粒較小較輕的顏料會融入水中，更容易流動。利用這種特性差異混合而成的顏色會在畫紙上分離，形成各式各樣的顏色與效果。

沉澱效果

紅色調看起來較多。

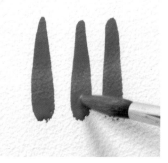

1 塗上混色。這個顏色經常被用來描繪白色物體的陰影。

● 鈷土耳其藍　粒子較大較重的顏料（沉澱系）
＋
● 紫紅　粒子較小較輕的顏料（分離系）

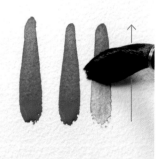

2 由右而左，用沾滿水的畫筆擦拭顏色。

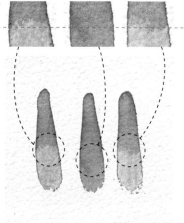

3 起筆的地方（下方）會殘留鈷土耳其藍。在各種不同的條件因素之下，被擦掉的顏色會呈現出不同的樣貌。

1 塗色。混合沉澱色和分離色。
● 鈷土耳其藍 + ● 紫紅

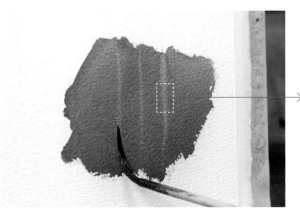

可以看到顆粒很大的
鈷土耳其藍色。

2 用充滿水分的細筆在色塊上畫出線條,分離色(小粒子)
會脫落,而大粒子的沉澱色因沉澱現象而顯現出顏色。

3 畫筆中的水分擴散,沉澱色進一步滲透出來,呈現出複雜
的色調。

正形繪畫與負形繪畫的觀點

關於正形繪畫（positive painting）與負形繪畫（negative painting）的運用，從相鄰色的明暗度開始觀察，並在繪畫中加入光亮和景深是很重要的觀點。先塗亮色是水彩畫的基本畫法，暗處則會留到後面再畫。接下來，將以靜物主題的簡易構圖為範例，說明正形繪畫與負形繪畫的不同之處。

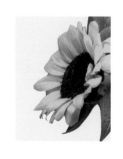

背景比向日葵更亮

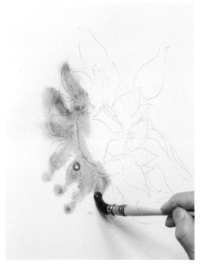

正形 在白色（紙）中塗黃色

1 在亮色（白紙）上面畫出黃色花朵的形狀。

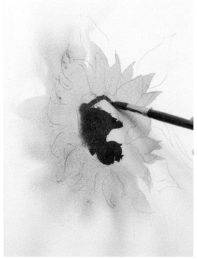

正形 在黃色上面疊加褐色

2 畫出花朵中央的種子。

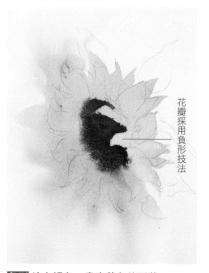

負形 塗上褐色，畫出黃色的形狀

3 描繪中央區塊，同時保留黃色花瓣。

花瓣採用負形技法

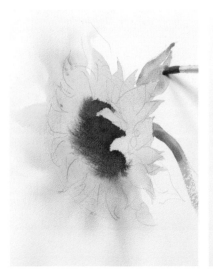

正形 在白色（紙）中塗綠色

4 沿著葉子的輪廓上色。

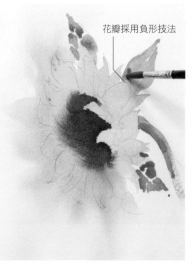

花瓣採用負形技法

負形 塗上綠色，畫出黃色的形狀

5 將花瓣縫隙間的葉子畫出來，同時保留花瓣的形狀。

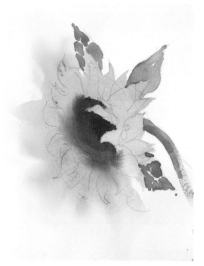

在明亮的背景（白紙）中描繪向日葵

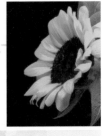

背景比向日葵更暗

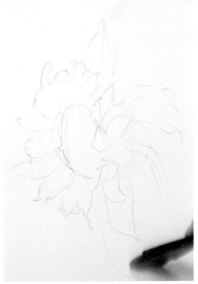

1 在花朵的區域塗一層水。

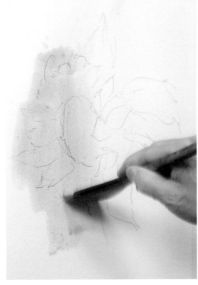

正形 在白色（紙）中塗黃色

2 針對花瓣的地方塗上黃色。

3 在花瓣上塗黃色的畫法就是正形繪畫（positive painting）。

負形 塗上暗色，保留黃色的形狀

4 畫出陰暗的背景，同時保留黃色花瓣。

負形 塗上綠色，保留黃色的形狀

5 繪製背景的同時，保留葉子外圍的輪廓。

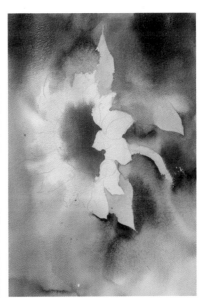

在昏暗的背景中描繪向日葵

以負形繪畫與正形繪畫
講解花朵的靜物畫

這是白色花朵靜物畫的作畫步驟。
一開始先在背景和陶器的陰影中上色。

→正形繪畫

在白色花朵和高光的部分留白。

→負形繪畫

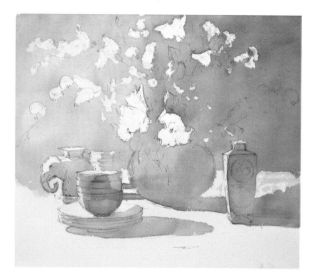

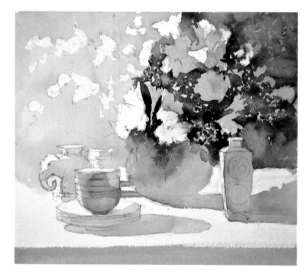

用暗色描繪葉子的底色，
同時保留白色花朵的形狀。

→負形繪畫

繼續描繪暗部，畫出花朵和陶器的細節，
繪畫完成。

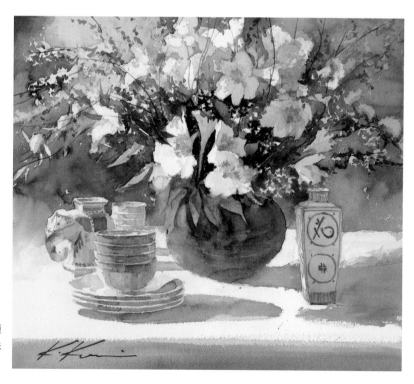

藍色的夢

44.0×50.0cm

花朵大多以負形繪畫呈現。畫中共有3種
花，分別是百合水仙、麻葉繡線菊及珍珠
繡線菊。

以負形繪畫與正形繪畫
描繪風景

取景自長崎哥拉巴園的舊奧爾特住宅。在停雨後外出寫生時，偶然在現場碰上結婚典禮。雨過天晴，陽光開始照射。為了讓反射陽光的屋頂更加顯眼，屋頂留白不上色。

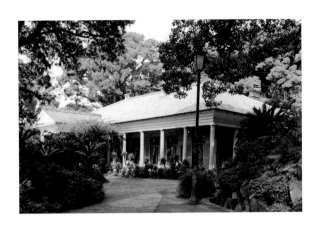

第一層底色繪畫完畢

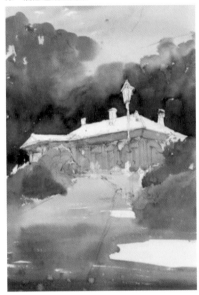

負形 畫出屋頂上方的樹木，同時以留白的方式呈現屋頂和路燈。

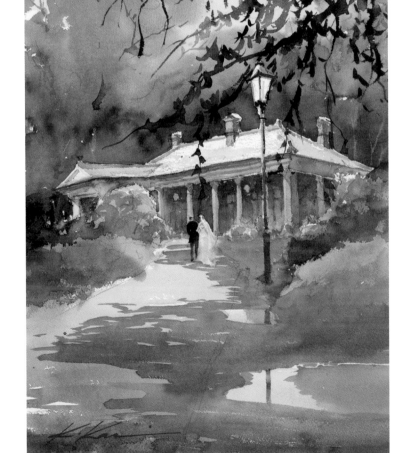

Great Runway

51.0×36.0cm

陽光從樹葉間灑落在前方的地面上，此處採用正形畫法；積水的地方則使用負形畫法。

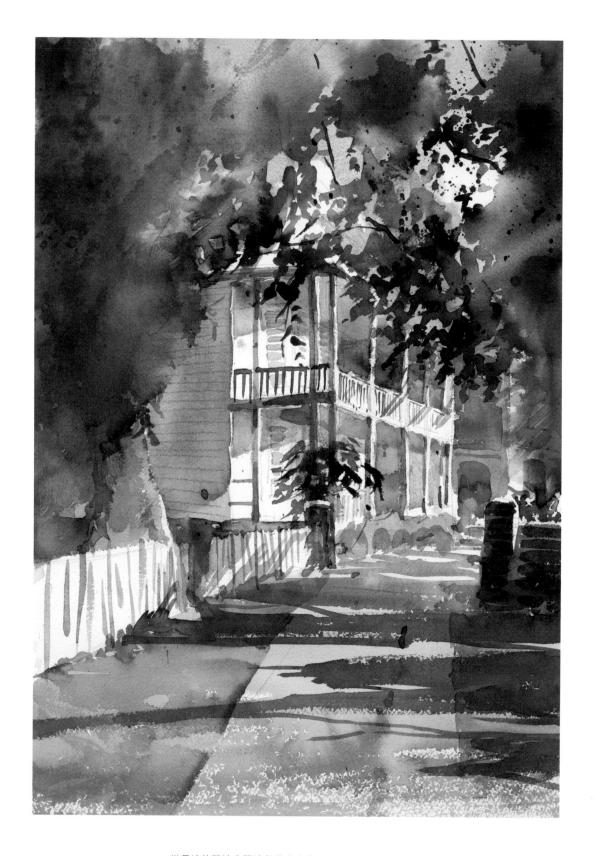

蘭之館

51.0×36.0cm

從長崎荷蘭坡中間坡段的小路往上走，會看到舊居留地的西式建築。白色的木造建築物受到早晨陽光照射而閃著純白的光。當時覺得畫出白牆、柱子的陰影、附近陰暗的樹木，建築物留白不畫，就能將明亮美麗的白色建築物呈現出來。於是便試著畫了下來。

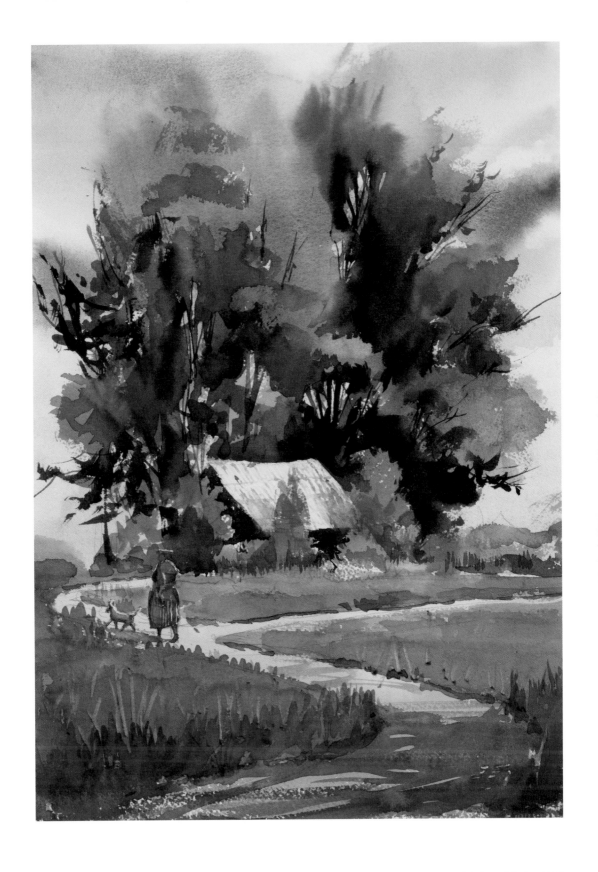

秘密之島 I

51.0×36.0cm

愛沙尼亞的基努島被稱為「活的博物館」，在這裡找到一戶被大樹包圍的住宅，於是便畫了下來。被樹木圍繞的屋頂是選擇這個地方的原因之一。覺得可以將屋頂設為 focal point（焦點），畫出很有氣氛的離島，於是便開始動筆作畫。

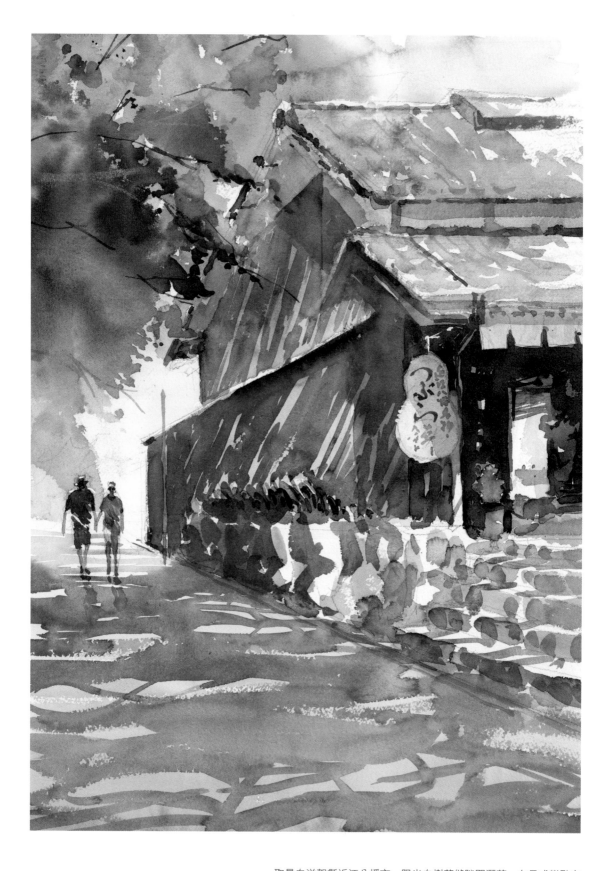

老店たねや

51.0×36.0cm

取景自滋賀縣近江八幡市。陽光自樹葉縫隙間灑落,在日式糕點店
與八幡神社之間的路上閃閃發光,十分耀眼。描繪影子這類自然現
象時,要極力減少下筆的次數,一口氣將它們畫出來才行。

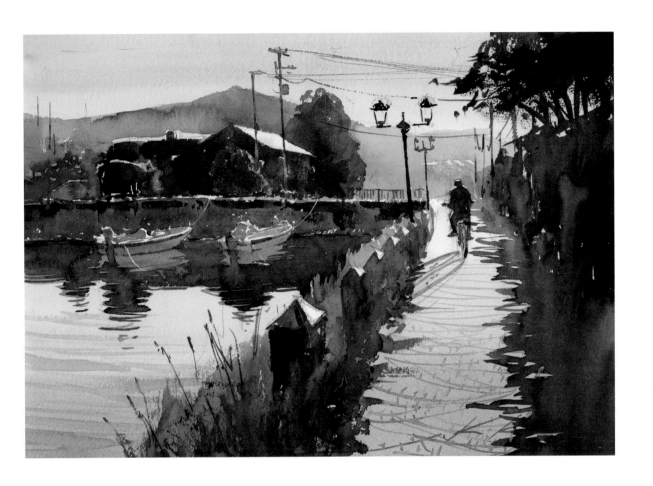

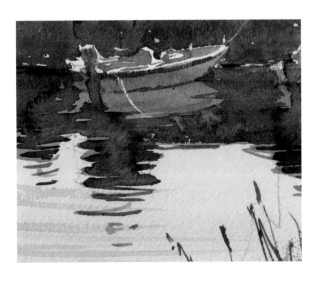

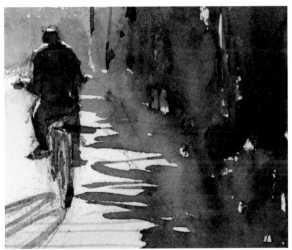

接近傍晚的街道

36.0×51.0cm

取景自小樽運河的終點。還有一點活力的午後斜陽將城市的角落照成剪影的模樣。各處閃著眩目的光，逐漸進入一天當中最戲劇化的時段。

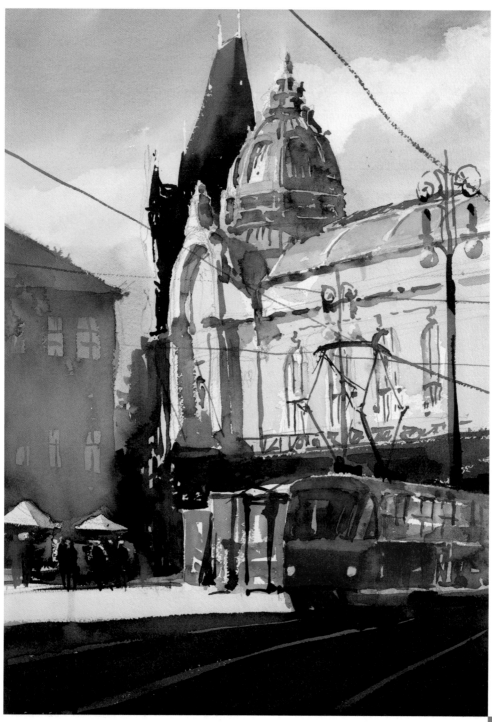

布拉格的陰影

51.0×36.0cm

火藥塔在後面高高聳立，西邊的太陽將影子拉得長遠。取景自
捷克布拉格的市民會館。

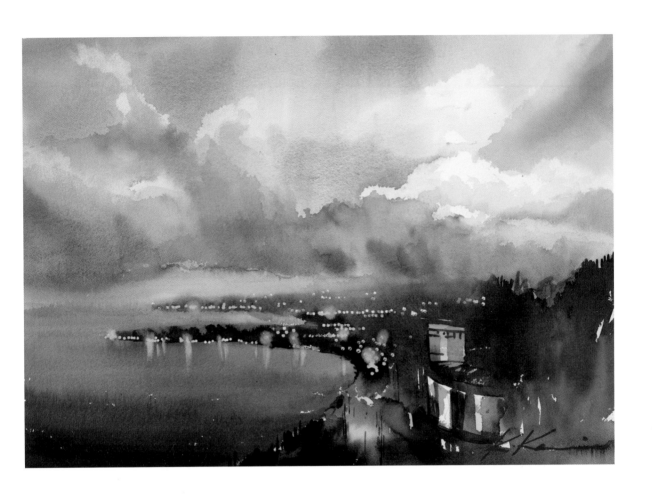

After the Storm

義大利·陶爾米納

36.0×51.0cm

持續降雨過後，雨終於停了，街道再次回歸熱鬧的氣氛。陸地
已進入黑暗中，路燈也點亮了，但天空卻出現不知是積雨雲還
是噴煙的戲劇化風景。

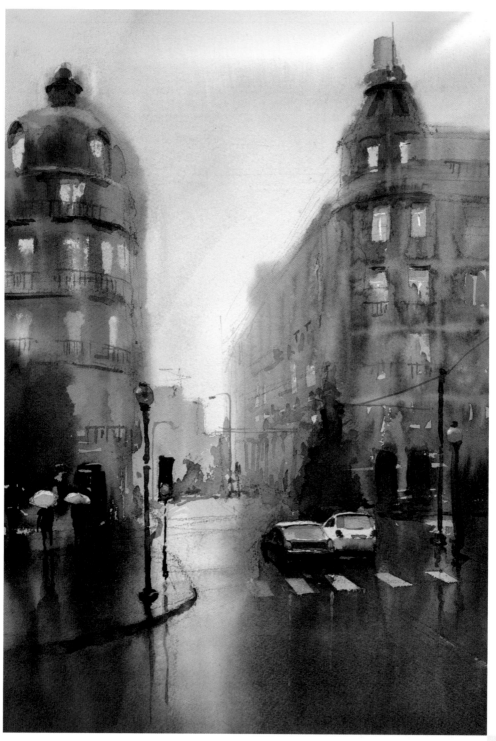

濛濛細雨的街角

48.5×33.7cm

古老的石造建築映照在石板地上，看起來十分深邃。從早上開始持續降下大雨，當時
是無法寫生狀態，於是到街道上走一走，拍一些照片素材。取景自葡萄牙波多的自由
廣場一隅。

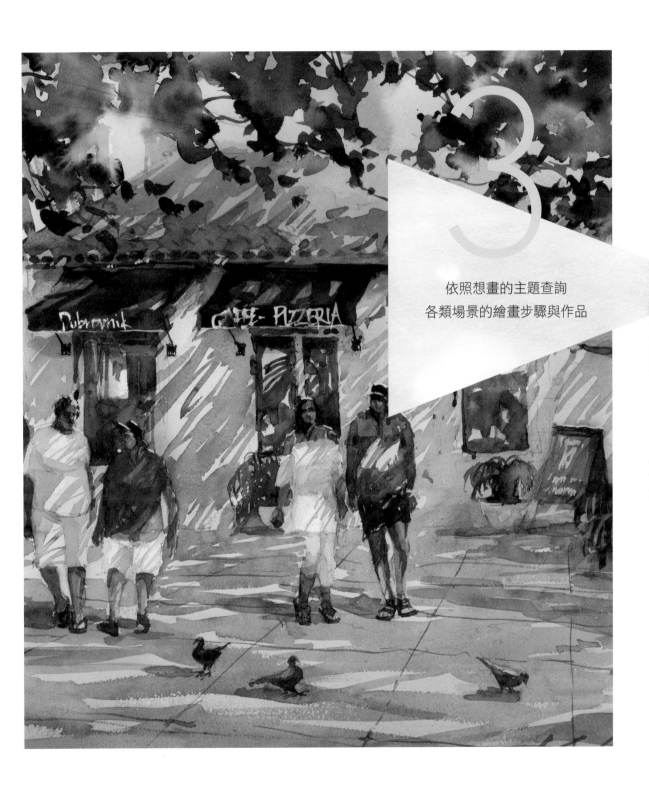

3

依照想畫的主題查詢
各類場景的繪畫步驟與作品

7大場景介紹

場景1 **天空**

傍晚或雨天等場景的代表性天空樣貌。夕陽會在地面的倒影或空間中映照色彩。繪製暗色調的雨天作品時,將焦點設在主角或你想畫的主題物上。

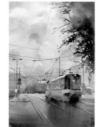 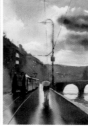 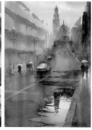

場景2 **街景・橋梁**

走訪熱鬧的城鎮或橋梁,是一生僅只一次的故事,將這些故事畫出來。

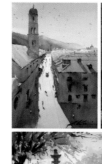 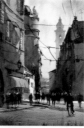 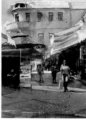 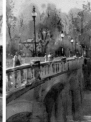

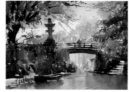 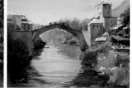

場景3 **樹木**

講解春季櫻花、秋季紅葉、新生嫩芽的繪畫過程,以及第一層(first wash)深淺度的重要性。綠色的混色方法在第81頁。

 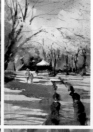 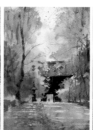 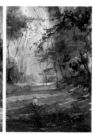

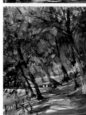 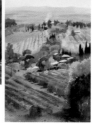

場景 4 　水邊的風景

水面的樣貌會根據倒影而改變。運用水彩筆的筆觸呈現不一樣的水面。這裡將會介紹海洋、河川、海灘的風景。

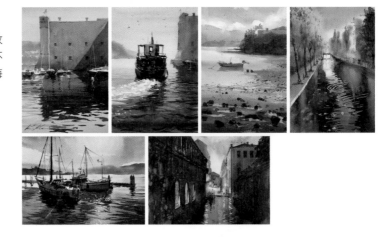

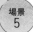

場景 5 　點景人物

介紹在畫面中加入大型人物的繪畫過程。畫出生動活潑的動作與姿勢。展示以電車（路面電車）風景為主題的作品。

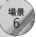

場景 6 　雪

運用水彩的負形「留白」技法描繪雪景。雪的陰影顏色可以用來表現當下的氛圍。

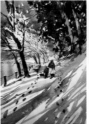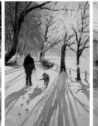

場景 7 　夜景

在亮光處留白，利用薄塗法和滴流式技法表現光的明暗變化。用噴水瓶做出柔邊效果，避免變成單調的色塊。

雲　晚霞

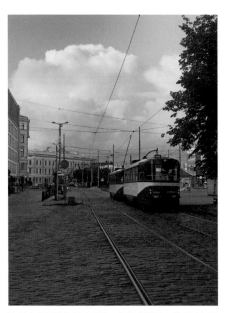

取景自波羅的海三小國之一的拉脫維亞，首都里加的晚霞……但其實是永晝時期的晚上10點半以後。

▶ 因為雲朵非常漂亮，於是將路面電車畫在畫面下方，藉此拓寬天空的範圍。構圖的呈現，取決於我們打算畫什麼。

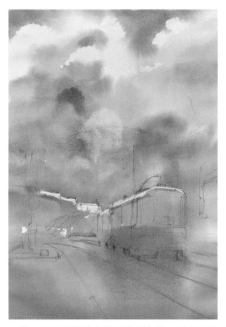

▶ 第一層：用排筆在整個畫面上塗一層水，直接畫出天空和雲朵的顏色。在車頂的亮部留白。

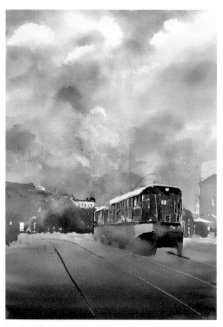

▶ 依序畫出遠景的建築物、路面電車。在地面由上而下加入漸層效果，在半乾的狀態之下，用油畫刀刮出電車的軌道。

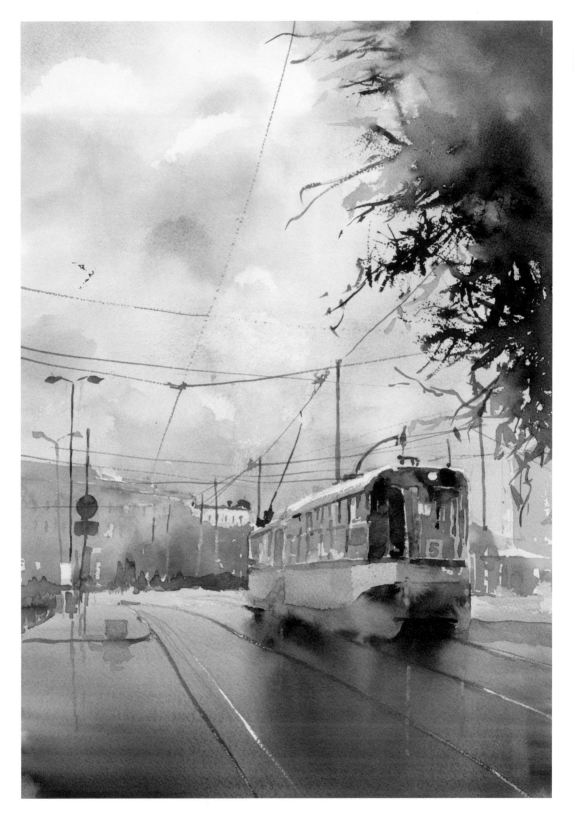

Baltic Clousd II
波羅的海之雲
51.0×36.0cm

描繪路面電車、電線、電線桿的細節。
最後畫出前方的樹和車尾燈,繪畫完成。

車尾燈: ● KUSAKABE 的螢光橘

雲　雨過天晴

其他
相關主題

○遠景的街景　○街燈　○水面　○建築
○點景　○電車　○電線　○橋　○馬路　○雨

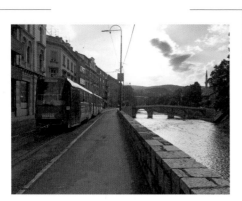

想畫看看快下雨的天空及溼淋淋的馬路。照片呈現的是
沒有下雨的風景。

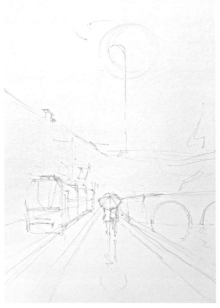

► 在並肩而行的情侶中畫出一條「光之路」以
進行對焦。使用縱向構圖，擴大天空的範
圍。

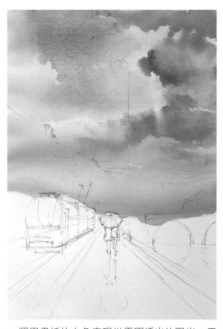

► 運用畫紙的白色表現從雲間透出的陽光，天
空從淡橘色漸變成藍色，以漸層技法進行薄
塗。在明亮的地方留白，減少上色的次數，
一口氣將積雨雲畫出來。

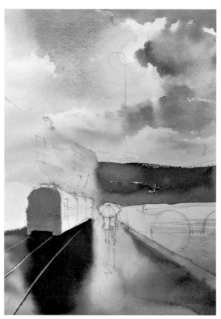

► 塗上混色的灰色，並且省略細節。噴水瓶噴
溼點景人物中的「光之路」，以流動的顏色
營造明亮感。

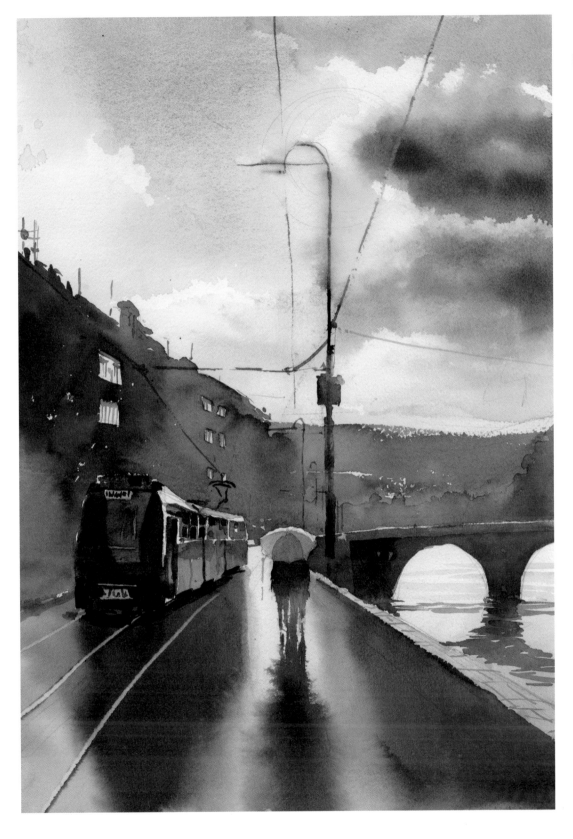

太陽雨

51.0×35.6㎝

▶ 忽略建築物、路面電車、橋梁的細節,大多都以剪影的形式
呈現。檢視整體的明暗平衡,畫出點景人物、街燈、架線、
路面電車等景物的細節,繪畫完成。

積水

其他
相關主題

○遠景的街景　○街燈　○車輛
○塔　○點景　○街景　○馬路

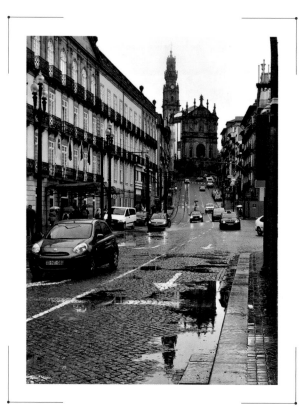

葡萄牙的波多。在朦朧的雨中映入眼簾的景色。遠處的空氣溼度很高，在遠景的輪廓變得些許模糊，形成如同水彩畫一般的景色。波多的街道映照在積水的倒影中，如此夢幻且令人著迷。

▶ 打草稿的目的，是為了確認構圖與留白的地方。有辦法用顏料畫出來的部分就要儘量以顏料呈現，記得減少多餘的線條。

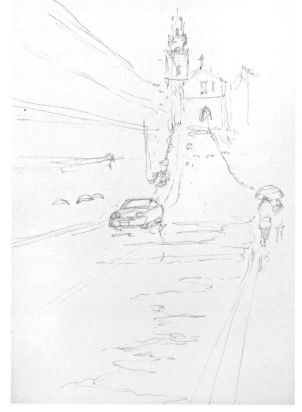

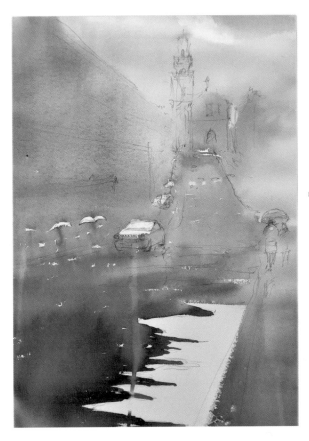

▶ 第一層
塗上一層水，並在積水處、車子、雨傘的局部留白，一次將「潮溼空氣」的底色畫出來。底色可以用來加強空氣的厚度與重量。

▶ 顏料乾了之後，開始描繪遠處的教堂與左側建築，用噴水瓶在局部噴水，分別做出實邊與柔邊的效果。如此一來便能營造朦朧感，將雨天的特色表現出來。

柔邊 實邊

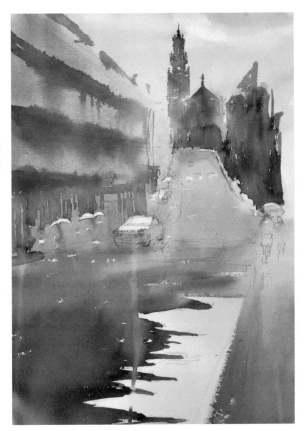

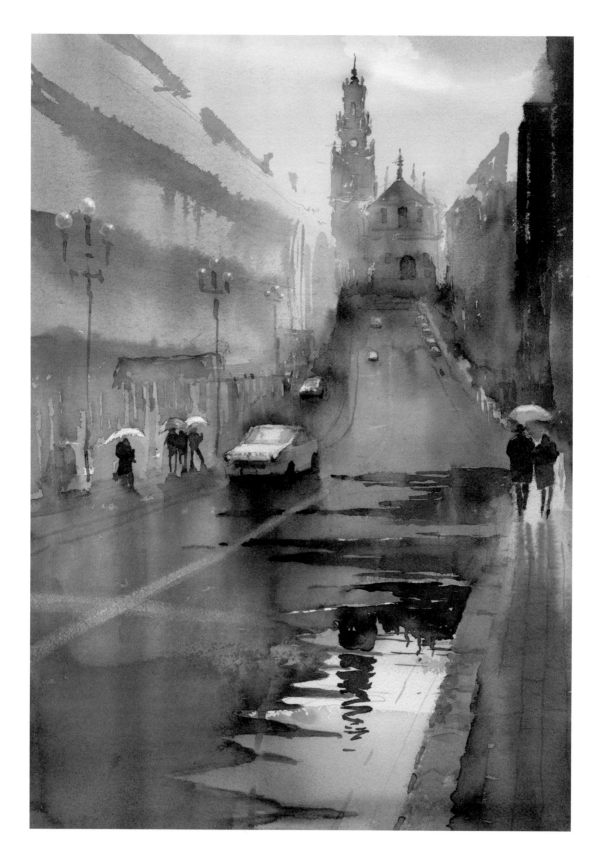

Soon Be Bright

51.0×36.0cm

▶ 顏料乾了之後，在右側建築、馬路的局部，以及點景人物中塗上顏色。想像天空的樣子，積水處做出漸層效果，最後在倒影中畫出教堂的塔。

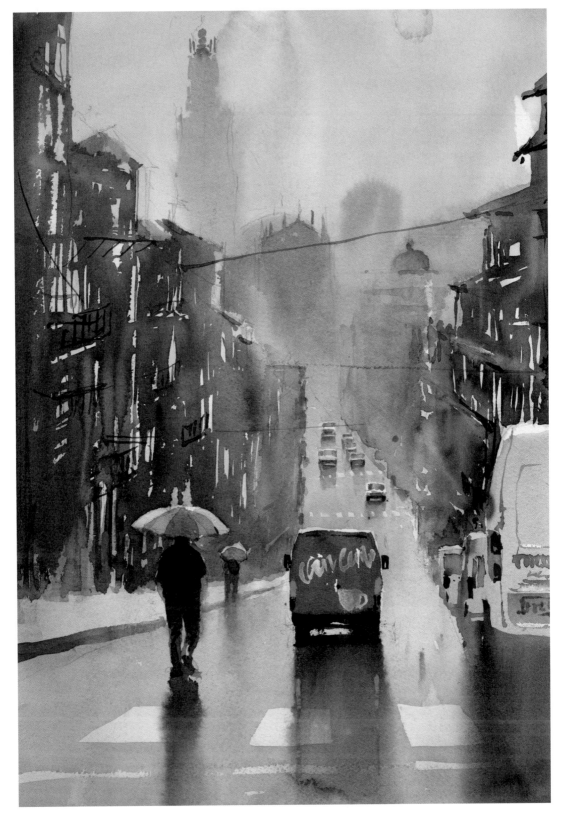

濛濛細雨的街角 II

48.7×34.0㎝

朦朧的雨中波多，瀰漫著一股陰鬱的氛圍。總覺得雨水滲入了石造建築和石板地，使城市的色彩變得更加深邃了。

俯瞰城市

其他相關主題　○遠景的山　○天空　○高塔　○點景　○鳥兒　○馬路

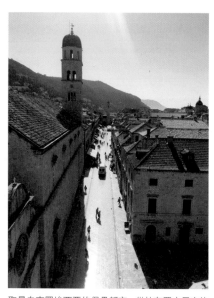

取景自克羅埃西亞的堡壘都市，從杜布羅夫尼克的城牆上拍攝的照片。四處寫生，繪製「明信片般」的代表性風景。這張就是其中一幅作品。

▶ 第一層

在馬路以外的地方全部塗一層水，天空塗藍色，屋頂塗橘色系，牆壁則是褐色系。

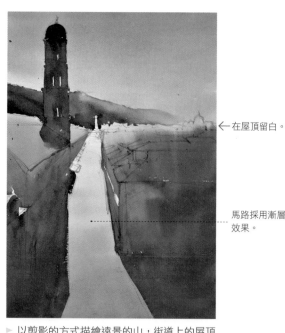

← 在屋頂留白。

馬路採用漸層效果。

▶ 以剪影的方式描繪遠景的山，街道上的屋頂留白不上色。雖然比塔更淡的山畫起來更容易，但這次想凸顯屋頂的明亮感，因此把山畫得比塔還陰暗。

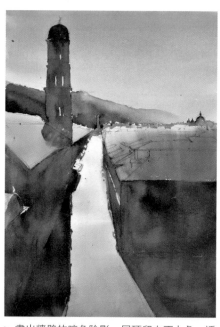

▶ 畫出牆壁的暗色陰影，屋頂留白不上色。透過遠方陰暗的山、近景的陰暗牆壁，襯托橘色的屋頂和馬路的明亮感。陰影不只要畫得暗，還要加入明暗變化。

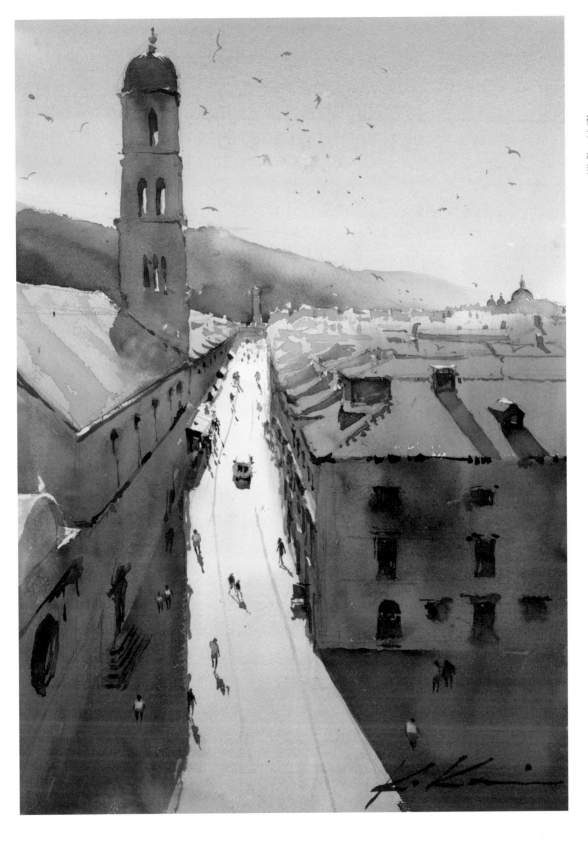

褐色的屋瓦

50.0×36.0cm

▶ 在屋頂上畫煙囪、凸窗及陰影，在牆上畫出窗戶，在馬路上畫行人和車輛，塔的窗戶也要加上陰影，藉此強調光亮並表現臨場感，繪畫完成。

59

位於米蘭和佛羅倫斯之間的帕爾瑪雖然很小，街
景卻很有北義大利的氛圍。當地的帕馬森乾酪
（起司）和帕爾瑪火腿非常有名。

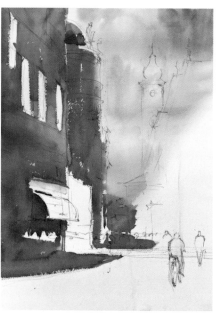

▶ 在藍色的天空、褐色的牆壁等區塊塗上明亮
的底色。窗戶和白牆留白不上色。

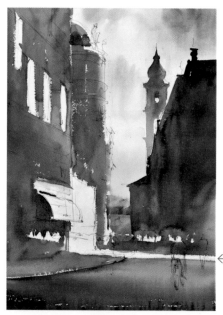

← 陽光照射

▶ 在右邊的塔、陰暗的建築、馬路上塗底色。
仔細描繪塔的上部，下部則慢慢提亮，藉此
表現景深感。在中景的地方留白，強調一道
自右方射入的陽光。

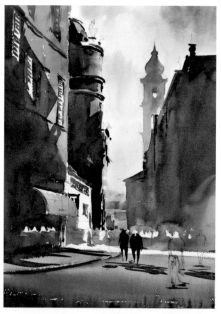

▶ 午後強烈的陽光從右側照射，左側建築上形
成右側建築的影子。畫出落在建築物上的影
子是很重要的。這個大小的點景人物以剪影
的方式呈現就夠了。

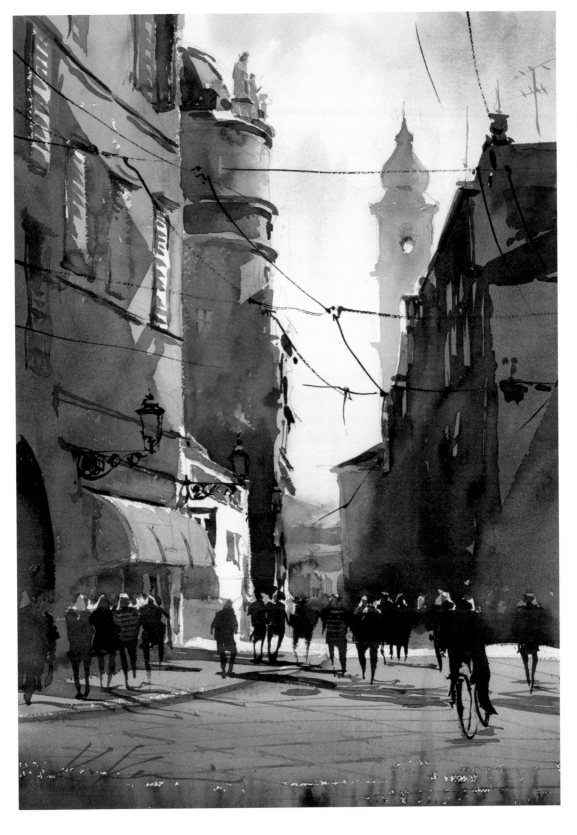

Sunday Afternoon
星期日的午後
50.2×35.8cm

▶ 窗戶、人物、電線不要畫太繁雜，繪畫完成。

在巷子裡購物

其他
相關主題

○招牌　○商店　○點景
○帳篷　○馬路

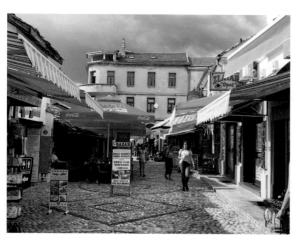

取景自波士尼亞與赫塞哥維納的莫斯塔爾，這座城市的橋梁在1990年代內戰期間遭到破壞，重建後成為世界文化遺產。或許是因為它位在山區，所以氣候很容易改變；後來遠處的烏雲迅速靠近，隨即下起大雷雨。

▶ 確認構圖及留白的位置。打草稿時，有意識到焦點需要對在前方人物上，即使只用鉛筆作畫，也要將焦點呈現出來。

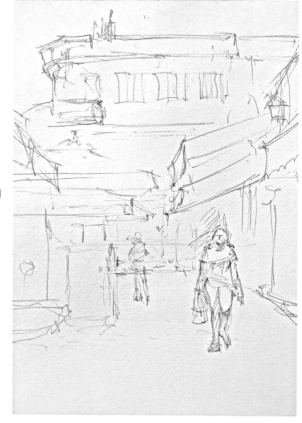

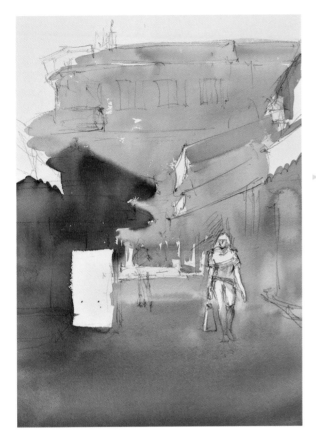

▶ 第一層
在亮處留白,並在天空、建築物、地面中塗上底色。比較特別地方是紅色的帳篷和帳篷內部,都要先塗上深紅色。帳篷內部透過陽光而染上紅色。

▶ 在暗部上色。發揮第一層顏色的效果,一邊觀察整體,一邊慢慢加入細節。在屋頂、帳篷、人物、地面局部留白,並且刻畫窗戶、店面的細節與暗部。
加強作為焦點的人物周圍對比度,並刻劃暗部與細部;但要注意不能畫過頭,避免增加上色的次數。

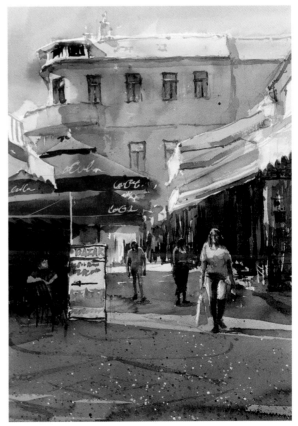

Souvenir

50.5×36.0cm

過橋的人們

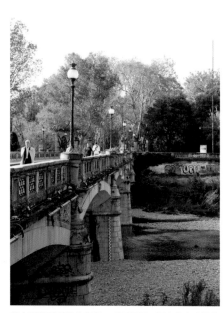

義大利帕爾瑪的朱塞佩‧威爾第橋,通向綠意盎然的
杜卡勒公園,是唯一一座連接舊城到杜卡勒公園入口
的橋梁。留意樹的亮部與橋下暗部的明暗對比,控制
好亮部的呈現。

▶ 鉛筆草稿要始終維持在最低限度。畢竟線條
的約束力很強,上色時無法超出範圍或暈開
顏色,畫作會變得很死板。草稿最重要的目
的,是為了確認構圖和留白的區塊。

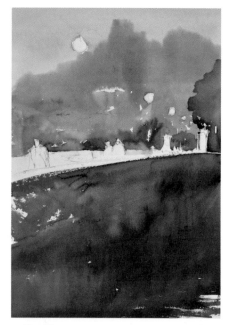

▶ 第一層
在受光處的樹木塗上深黃綠色,橋的陰影處
則以藍色系作為底色。橋上的欄杆和人物留
白不上色。

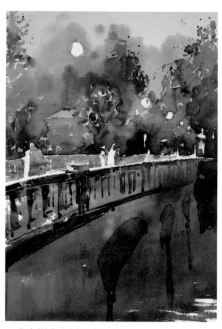

▶ 畫出樹木與橋梁中更陰暗的部分,並且持續
描繪細節。活用第一層黃綠色和橋的陰影,
在其中塗上暗部。



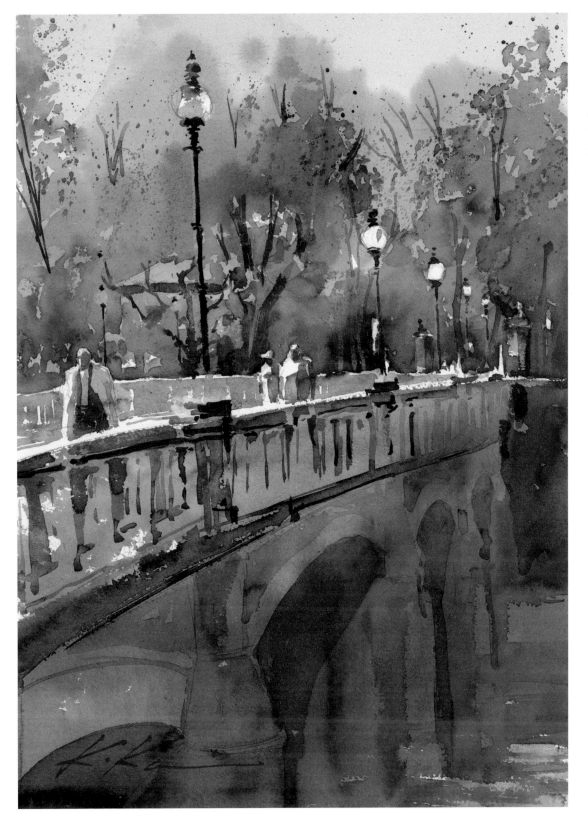

前往公園

51.0×36.0cm

俯瞰整體並修整畫面平衡，畫出樹木、橋墩、點景、街燈等物件的細節，接著畫出暗部，繪畫完成。

有橋的風景：樹木

其他
相關主題

○階梯　○水面　○點景
○燈籠　○船

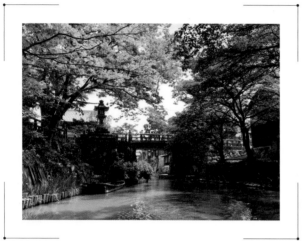

八幡堀位於近江八幡，與水鄉之城琵琶湖相鄰，保留著古色古香的日本風情，形成一幅美麗的光景。綠葉萌芽的季節來臨了。坐在船上仰望著耀眼的綠意籠罩橋梁，試著將這份美好描繪下來。

▶ 第一層
確實畫出綠葉的重要元素「深」黃綠色。這個階段的顏料一旦用太少，乾了以後顏色會變淡，如果繼續疊加暗色，就會發生色調褪色的情形。

▶ 先畫橋梁和石燈籠的底色。將很暗的顏色疊在先前的底色上，不會讓顏色受到影響。所以可以放心地描繪剪影。

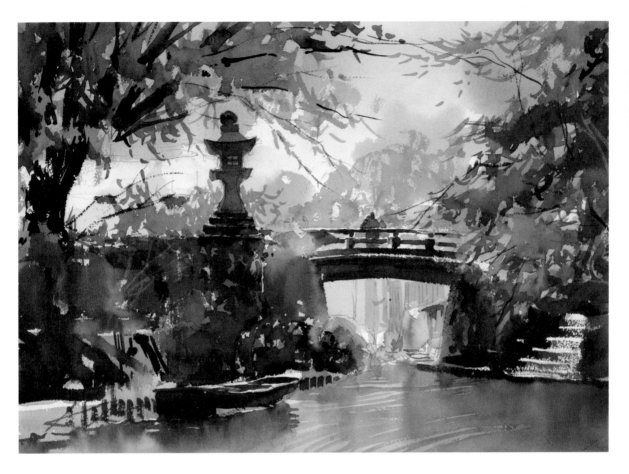

描繪樹木的暗部、橋和石燈籠的暗部、小船。在水邊到水面的區域塗一層水，將
畫板立起來，讓深色在上面流動。

描繪樹幹和樹枝的暗部，細節的刻畫可用來表現細部的變化。但是不需要刻畫所
有細節，著重在能夠達到效果的部分就好。

最後調整一下整體顏色。這幅畫的綠色系太多了，看起來反而很像單色畫，於是
在水面上輕輕疊加紺青色，畫出水的波紋，並且在橋的陰影中疊加反射的顏色。

● 法國紺青

Fresh Green Days

新綠的日子

36.0×50.5cm

有橋的風景：石造建築

其他相關主題　　○遠景的樹木　○水面　○天空　○點景

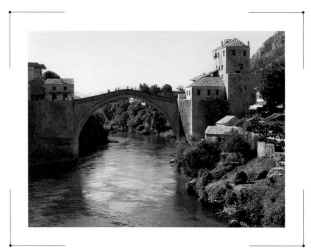

世界文化遺產莫斯塔爾古橋，位於波士尼亞與赫塞哥維納，是一座象徵和平的橋梁。這座美麗古橋在1990年代內戰期間澈底遭到破壞，透過來自世界各地的善心與當地居民的熱情幫助，於2004年完成重建，並且被列入世界文化遺產。

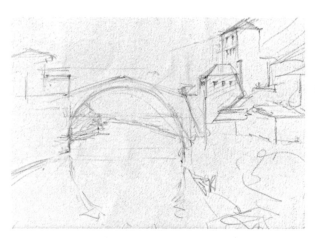

▶ 鉛筆草稿
半圓形的橋梁映照在河面上，呈現圓形的美麗景致。可能是因為水流的關係，實際上的倒影並不明顯，於是打算畫得更清楚一點。

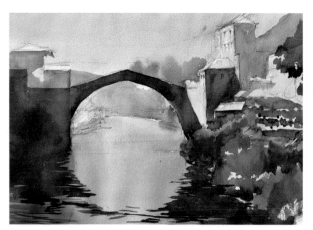

▶ 在屋頂或牆壁的亮部留白，一口氣將天空、遠景的森林、河面畫出來，等顏料乾了之後，繼續描繪橋與建築物的陰影。在河面上畫出古橋的第一層倒影。

▶ 顏料轉乾後，畫出建築的窗戶、沿岸的餐廳，以及第二層倒
　影等細節，繪製完成。

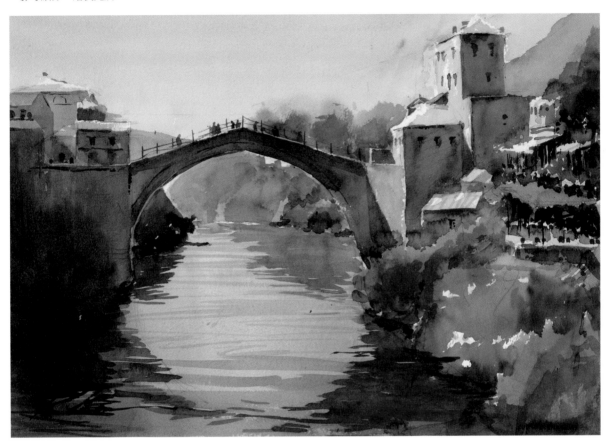

通往和平的橋梁

36.0×51.0cm

▶ 莫斯塔爾古橋是莫斯塔爾的代表物，在可以
　眺望最美風景的莫斯塔爾庭院進行作畫。這
　是可以當作明信片的經典風景。

樹木環繞的神社

其他
相關主題

○自樹葉間灑落的陽光　○地面　○新綠
○建築（日本建築）　○燈籠

琵琶湖畔熱鬧的近江商人街區。水路兩旁的商家和倉庫林立，橋下有人划船經過，這裡是很有風情的街區。具有歷史的八幡神社感覺散發著一股神祕的氛圍。（滋賀縣近江八幡市）

── 以深黃綠色
作為底色。

▶ 充滿綠意的樹木前端冒出嫩芽，透過陽光閃著鮮明的黃綠色。上色訣竅就是先以「深」黃綠色畫出基底，而「明亮感」和「薄透感」的表現則要另外處理。

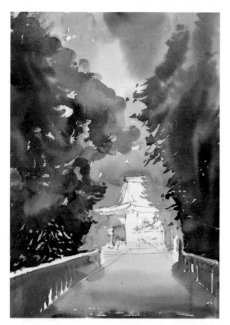

▶ 等底色乾了以後，在深黃綠色的底層區塊留白，並且畫出葉子的中間色調。上色要小心謹慎，在明亮的白色屋頂中留白。

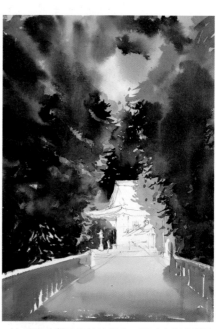

▶ 在明亮的葉子和神社留白，同時在樹葉縫隙之間的暗部塗色。隨著顏色愈深愈暗，愈要提高細節表現的意識。

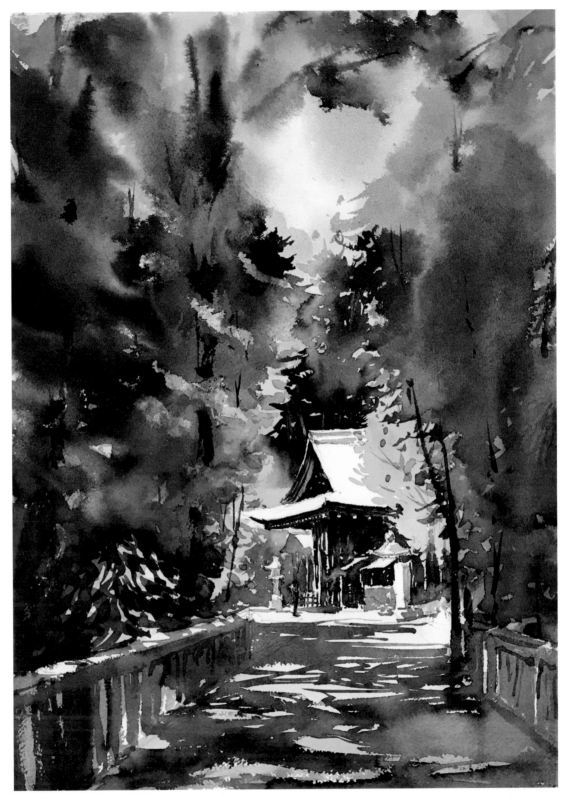

Spiritual Energy

51.0×36.0cm

▶ 在石燈籠和柱子等部分留白，小心不要塗到顏色，並且仔細描繪神社
屋簷下方的暗影。一口氣在地上畫出陽光透過枝葉縫隙所形成的影
子。如此一來，便能襯托屋頂上的光亮，以及周圍細部閃閃發亮的樣
子。最後將樹葉之間的樹幹和樹枝畫出來，繪畫完成。

櫻花時節

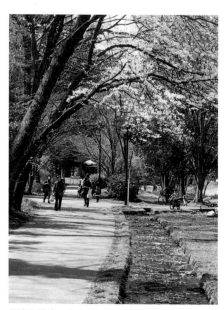

細流公園（せせらぎ公園）是賞櫻的著名景點。這裡還有古民宅和睡蓮池，是很受歡迎的寫生地點。（神奈川縣橫濱市）

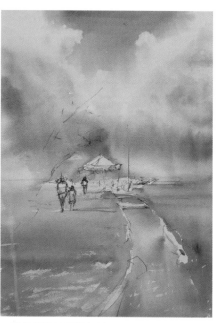

▶ 描繪櫻花的關鍵在於粉紅色不能畫太深，尤其是染井吉野櫻。淡粉色的花其實很接近白色，只要在陰影處畫一點點粉色就好，其他亮部留白不上色。

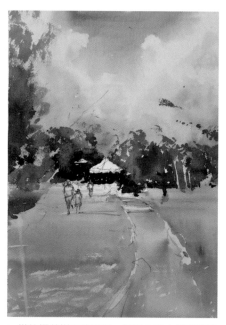

▶ 描繪櫻花樹下的暗影，遮陽傘和自樹葉縫隙灑落的陽光則要留白。此階段不畫樹幹和樹枝這種非常暗的部分，而是先處理中間色調。

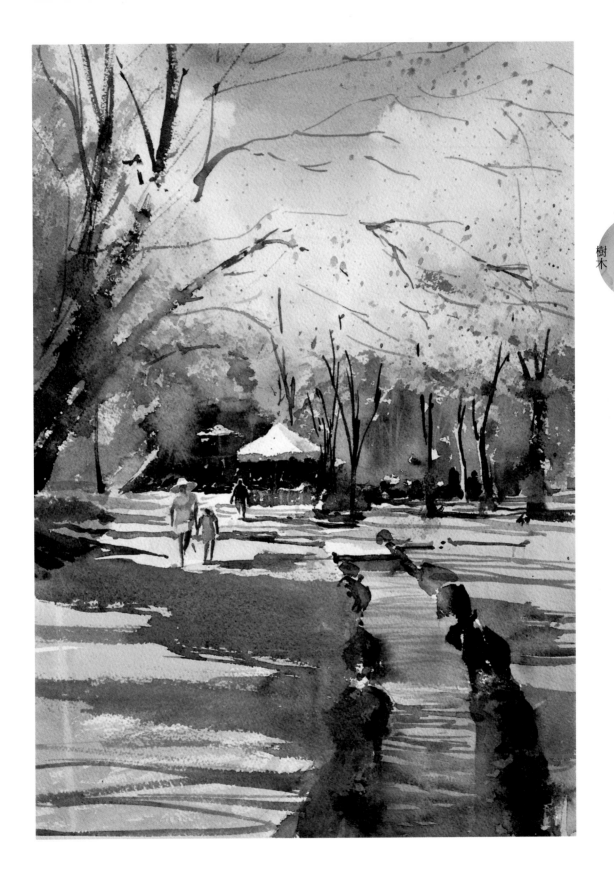

春宴

50.5×35.5cm

▶ 添加人物、細細的樹枝，以及飛舞的花瓣。最後畫出地面的
陰影以強調亮部，繪畫完成。

紅葉時節

其他
相關主題

○自樹葉間灑落的陽光　○地面　○天空
○建築（日本建築）　○點景　○燈籠

來到了以紅葉而聞名的世田谷九品佛。即便12月上旬已超過紅葉的高峰期，但紅葉與山門依然形成絕佳的平衡，真是美不勝收。於是以更浮誇的方式呈現。

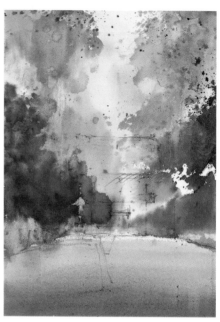

▶ 為了讓底色的效果發揮到最後，在第一層使用又深又鮮豔的黃色和紅色，一開始先抓出整體的氛圍感。

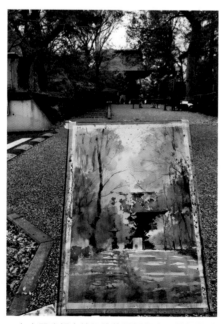

▶ 在山門暗部中轉紅的葉子要留白，將細部的微妙差異展現出來。途中慢慢畫出樹幹和樹枝，在參道上一口氣畫出陽光自樹葉間灑落而形成的影子，繪畫完成。

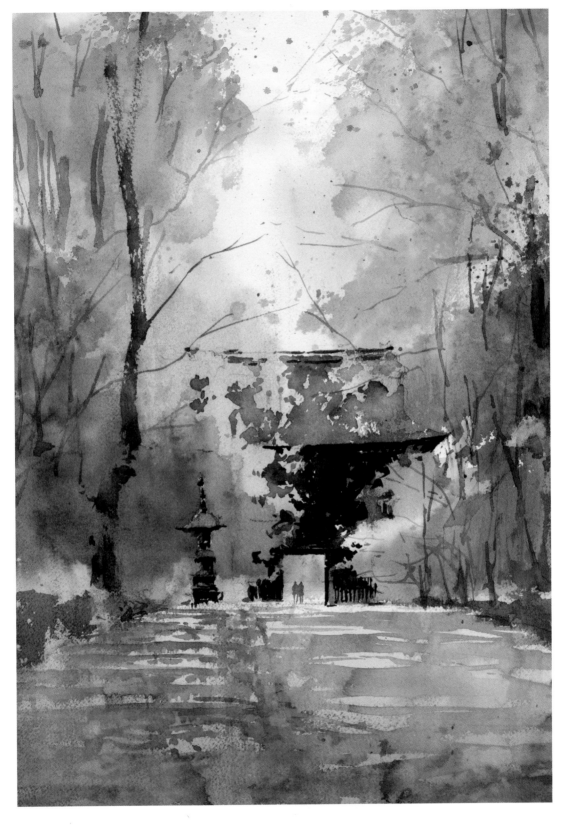

Spiritual Energy II

51.0×36.0cm

▶ 關於樹木的繪畫訣竅，如果是有紅葉、綠葉、櫻花的樹木，
基本上都先以塊狀呈現樹葉和花朵，後續再斷斷續續地畫出
樹幹和樹枝。

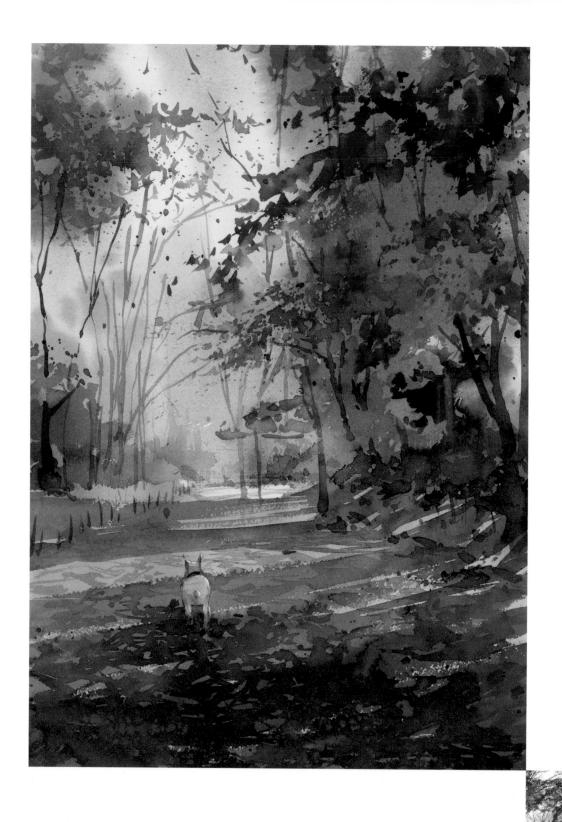

In the Red

紅色世界

50.6×35.5cm

透明水彩被碰到太多次，顏色的鮮豔度就會降低。所以直到最後都讓第一層的深紅色保持鮮豔，就是作畫的關鍵。取景自鴨池公園（橫濱市）。

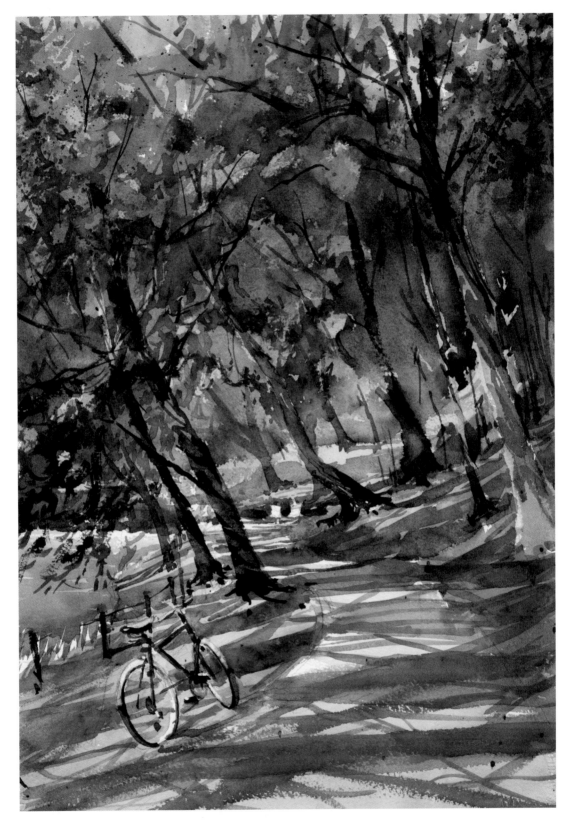

在枝葉縫隙間的陽光中散步

51.0×36.0cm

新葉的顏色也很重要，要將一開始塗的黃綠色保留到最後一刻。一開始就要確實塗上能夠保留到最後的顏色，而且顏色不能疊太多層。

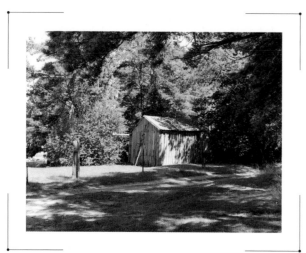

前往波羅的海國家的目的，就是為了走訪「活的博物館」愛沙尼亞的基努島。不論自然景物、村落、居民、文化、服飾，他們的日常生活都延續著以前的狀態。明明是第一次來到這裡，但不知怎麼的，住在大自然中的居民卻讓人感到十分熟悉。這裡洋溢著「愛與和平」的氛圍。

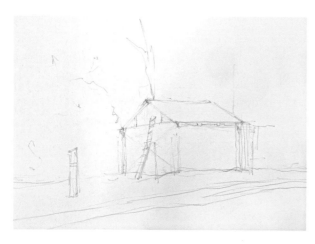

▶ 想以小屋上的影子為焦點，呈現樹葉縫隙的陽光中緩緩流動的時光。因此需要確實掌握小屋的透視角度，樹木則以水彩大致上色。樹木幾乎不用鉛筆打草稿。

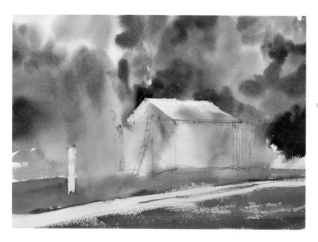

▶ 第一層
仔細塗上底色，例如天空、樹葉、地上的草坪、小屋的底色。此階段一旦半途而廢了，後續就得增加上色次數，會因此造成顏色鮮艷度下降。顏色的深淺度很重要，必須使用風乾後依舊「明顯的顏色」。

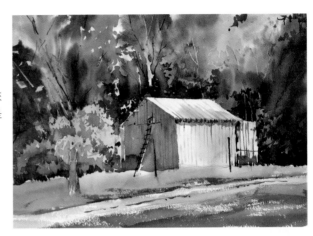

▶ 在樹葉和樹幹的亮部留白,並且畫出樹木的暗部。如此一來便能利用負形畫法來凸顯小屋。不採用「塗色畫法」,而是使用「留白畫法」作畫。

樹木

陰影顏色
● 鈷土耳其藍
● 紫紅
● 法國紺青

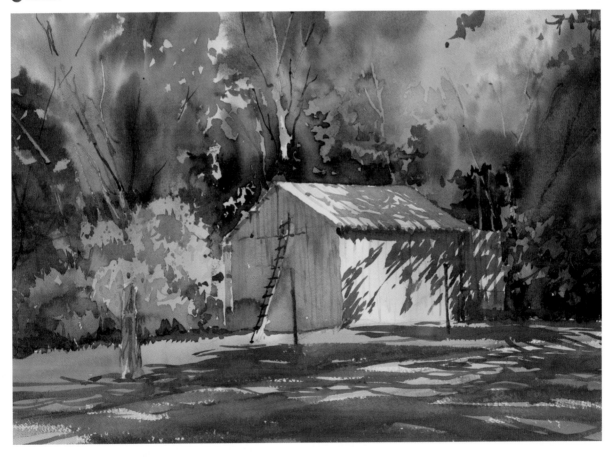

祕密之島 Ⅱ

36.0×51.0cm

▶ 影子的形狀和方向會隨著光線方向和朝向而改變,作畫時需要特別意識到這點,並且一口氣將影子畫出來,繪畫完成。繪畫的重點在於溶入大量的顏料。請注意不要讓顏色中途褪色,留下不必要的筆跡。

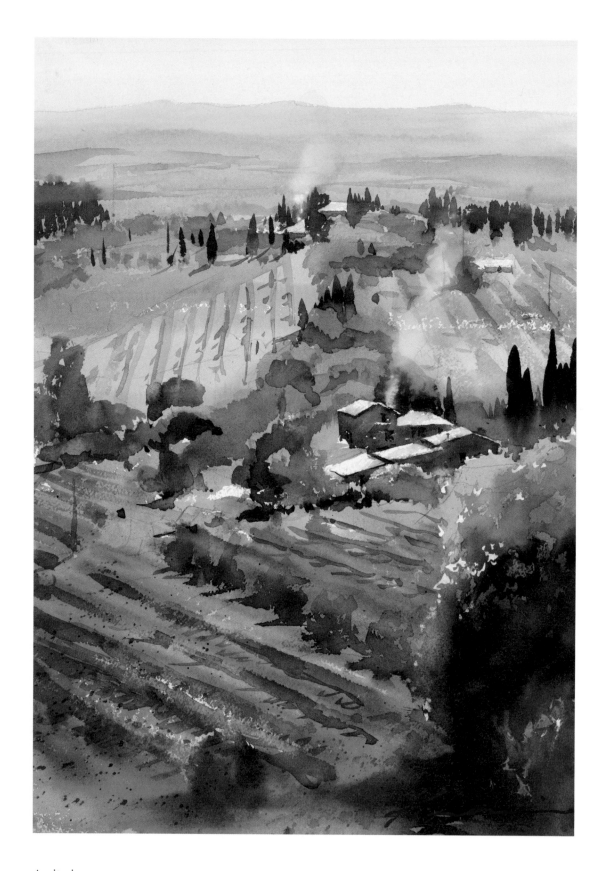

Agriturismo
農莊民宿
51.0×36.0cm

自然的綠色演色表

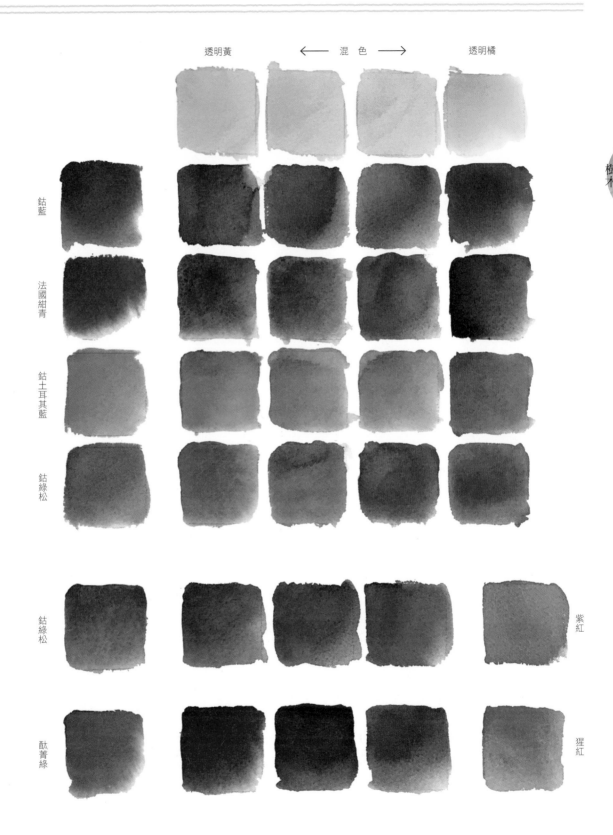

透明黃　　←── 混色 ──→　　透明橘

鈷藍

法國紺青

鈷土耳其藍

鈷綠松

鈷綠松　　　　　　　　　　　　　　　　紫紅

酞菁綠　　　　　　　　　　　　　　　　猩紅

樹木

81

寧靜的港口

克羅埃西亞的杜布羅夫尼克被列為世界文化遺產，這個堡壘都市有許多橘色屋頂，屋頂浮現於碧藍的亞得里亞海上。受到保護的石造建築突出港口，彷彿一道厚實的牆，多艘遊艇停在此歇息，水面也因此輕輕搖擺。

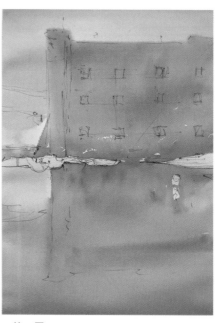

▶ 第一層
　畫出天空、牆壁、水面的底色。白色遊艇的甲板留白不上色。

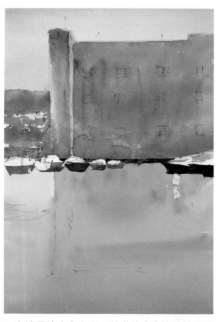

▶ 在遠景的山上留白，稍微將山上的建築表現出來即可。在城牆建築的亮部留白，並且在底色（橘色）上面疊加藍色系補色，增加牆壁的厚重感。

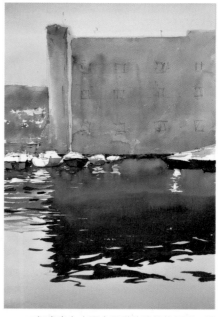

▶ 一口氣畫出在水面中晃動的建築物倒影。慢慢上色會塗得不均勻，訣竅在於充分沾取顏料並一口氣畫完。

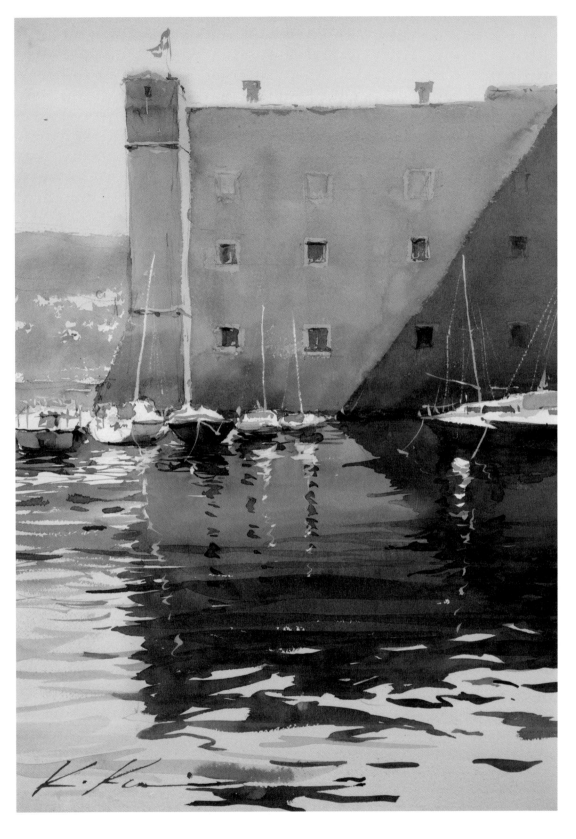

要塞都市

51.0×36.0cm

▶ 在城堡中再次疊加藍色系，在窗戶邊緣留白以增加厚度。畫出窗戶、船的細部及波浪以加強密度，繪畫完成。

船的航跡

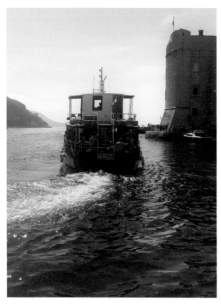

杜布羅夫尼克港是十分熱鬧的景點，不僅有成排的遊艇，還有不停來回進出的遊船。陽光、海水、建築物全都很美，不管怎麼取景都美如畫。想畫出遊艇出船的樣子。

▶ 鉛筆草稿
先構思天空、建築物、船、水面的位置及面積大小，然後再決定構圖，並確認留白的地方有哪些。細碎的白色區塊（泡沫和水花）需要留白，於是使用了留白膠。

▶ 船的白色航跡留白不上色，並且在天空、建築物、水面上畫出底色。水面的區塊，愈往下顏色愈深，將漸層效果畫出來。

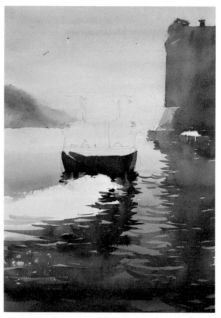

▶ 描繪遠景的半島、中景的建築物時，需要同時觀察明度的平衡。先畫出船身的暗部，以此作為明暗度的基準。畫出水面的第一層倒影。

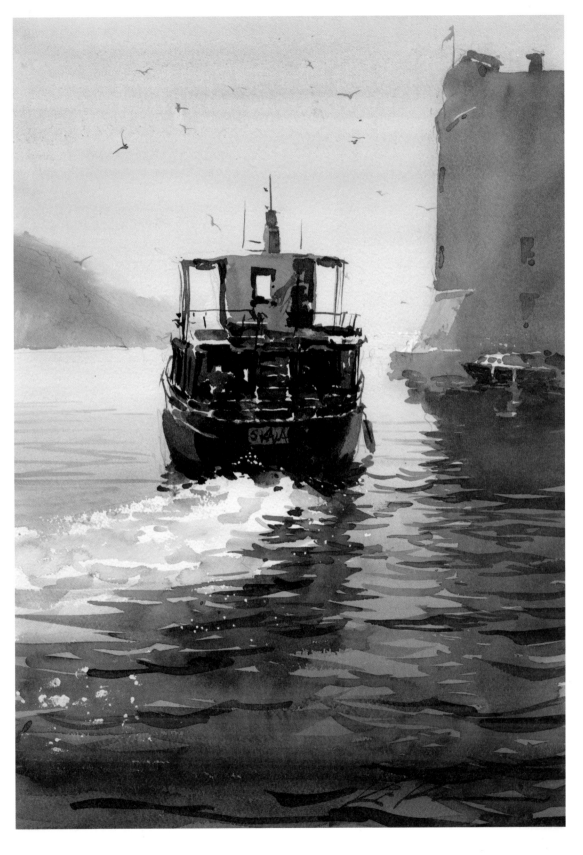

1/f 波動

51.0×36.0cm

▶ 描繪船的細部、暗部,以及水面上的陰暗倒影,並加入海
鳥、國旗等用來增添效果的物件,繪畫完成。

入海口的船

水面與船以外的主題　○遠景的山　○天空　○建築物　○鳥

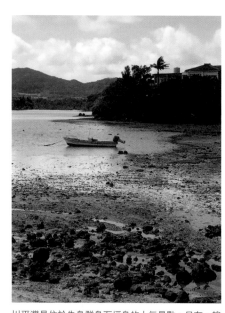

川平灣是位於先島群島石垣島的人氣景點，只有一艘小船停靠在遠處。退潮後的岸邊形成了海水窪，水窪上映著天空和小石塊，真是美麗。

▶ 第一層

一口氣畫出天空到海洋的底色。比天空和水面還暗的地方，可以等到顏料乾了之後再疊色。現在畫得出來的部分就現在畫，可以之後再畫的部分之後再處理。

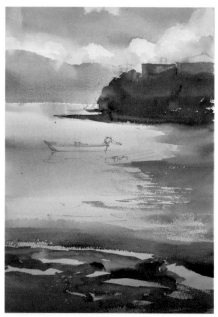

▶ 畫出右側的半島。如果只塗薄薄的顏色會太有穿透感，所以混合了不透明顏料，畫出白濁的感覺。這個手法可以增加空氣的層次感。

　⬤ 透明橘

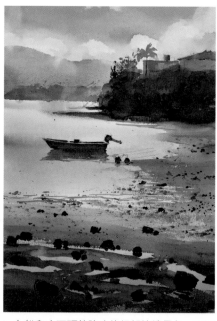

▶ 在船和小石頭等陰暗的細部持續疊色，石頭愈靠前則顏色愈暗。這麼做可以加強小石頭和遠方混濁的半島、小船之間的差異性，表現出前後景深。

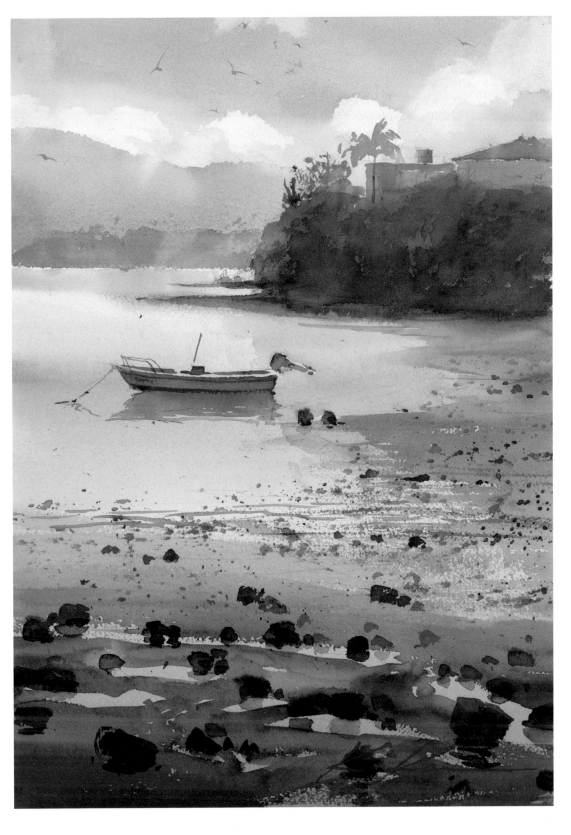

退潮

51.0×36.0cm

▶ 繼續描繪細碎的石頭和倒影，確認一下整體畫面，繪畫完成。

水邊的風景

遊艇停靠在長崎出島碼頭，水面在逆光之下閃著金光，遊艇以絕妙的平衡感浮在水面上。逆光下的遊艇形成陰暗的剪影，和閃亮的海洋、天空之間產生美妙的對比感。

▶ 草稿
始終將草稿的筆畫維持在最低限度。這或許是因為不希望鉛筆線影響到顏料的表現，因為顏料是很彈性也很自由的。而且，其實需要決定邊界線的地方並沒有那麼多。

▶ 第一層
一起描繪天空和遠景的山。山的邊界線模糊一點會比較好。想在船的邊緣畫出局部的實邊，所以就算山沒有邊界線也沒關係。在海面上使用留白膠，並且加入高光。

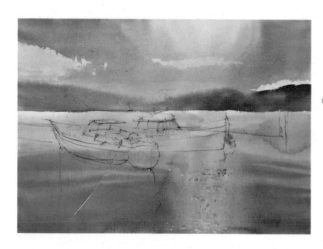

▶ 在船的甲板上局部留白，接著由上而下一口氣畫出海洋的漸層感。在淡藍色的甲板中添加暗影，看起來會更明亮。對著水面噴水，畫出太陽的「光之路」。

（局部）

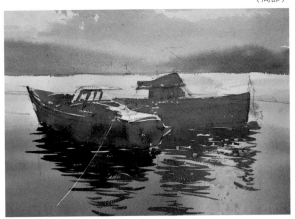 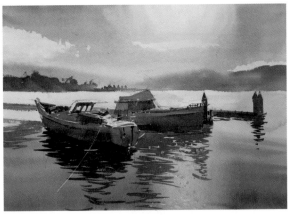

▶ 只有船的影子暗得像剪影，先塗底色看起來會更有陰影的感
　覺。上色重點在於船要畫得比遠景的山更暗。留意船的形
　狀，並且畫出水面的倒影。

▶ 愈靠近前方，遠景半島和碼頭的顏色愈暗。描繪船的細部以
　增加密度。觀察水面上映著什麼東西，並在倒影的暗部塗
　色。

水邊的風景

▶ 最後加入桅杆和金屬繩，繪畫完成。

The End of The Day

36.0×51.0cm

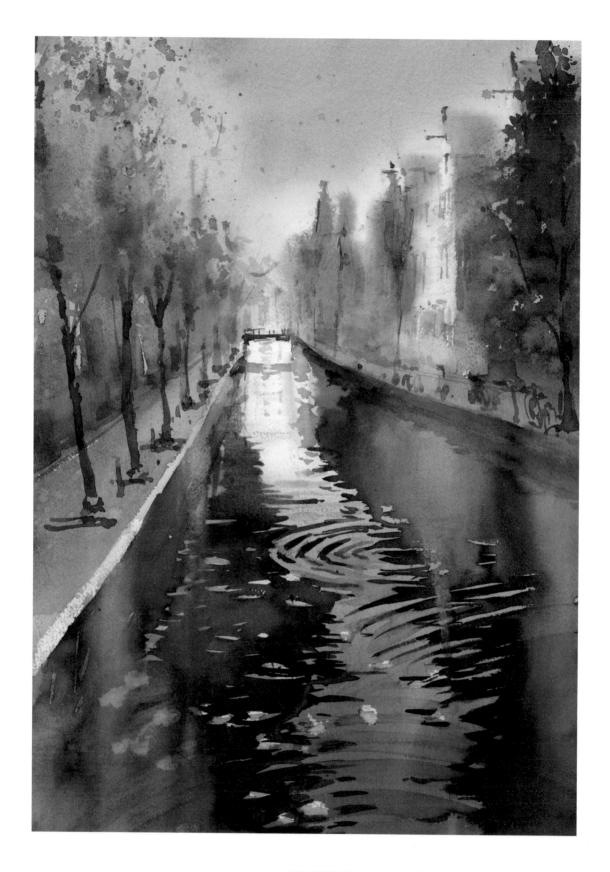

秋季的阿姆斯特丹

51.0×36.0cm

返回葡萄牙的途中,在阿姆斯特丹轉乘並短暫停留。試著畫了
紅燈區櫥窗外的運河。早晨的櫥窗周邊上班上課的通勤族來來
往往,是很清爽健康的街區。

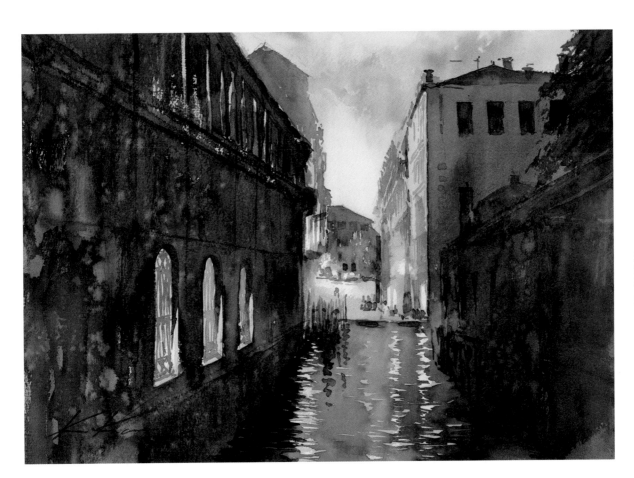

日暮的運河

36.0×51.0cm

威尼斯運河被建築物圍繞，有些地方在白天一樣很昏暗。接近傍晚時已燈火通明，即使天空依舊明亮，地上早已進入夜晚。

取景自波羅的海三小國最北邊的愛沙尼亞小島——基努島。基努島正如它的稱呼「活的博物館」一樣，這裡的人們、生活、文化都與時代隔絕，是很有魅力的一座島。

▶ 以後方的樹木作為背景，為了將工作中的人和船凸顯出來，需要在草稿中決定好構圖，確立人和船的位置，並且標記出需要留白的地方。鉛筆草稿就像寫筆記一樣，是一種將想像力具體呈現的方式。

▶ 一次畫好天空或雲朵之類的「自然現象」，就是作畫的訣竅。因為一旦疊太多次筆跡，它們會變得很像「物體」，這樣很不自然也很突兀。描繪波浪或穿過樹葉縫隙的陽光時，也要一次畫完才行。

▶ 先在地面和草地上塗底色。之後會以留白的方式疊加暗色，但留白後的底色，依然需要表現出馬路和雜草的感覺，這點很重要。所以底色絕對不能只塗「淡色」。等顏料半乾時，用溼潤的畫筆拉出車輪留下的痕跡。

點景人物

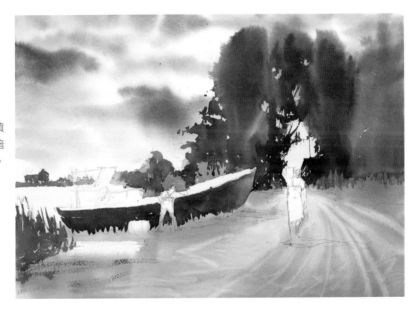

▶ 將畫板傾斜45度角，在樹木的區塊噴水，一邊讓水流動，一邊塗上又深又暗的顏色。點景人物和船先留白不上色。

93

▶ 加強船、點景人物、樹木等物件的暗部和細節，
接著檢查一下整體畫面，大功告成。

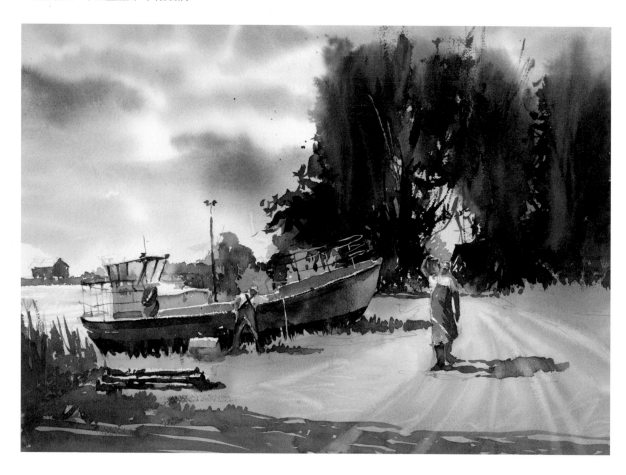

祕密之島 Ⅲ

35.5×50.5cm

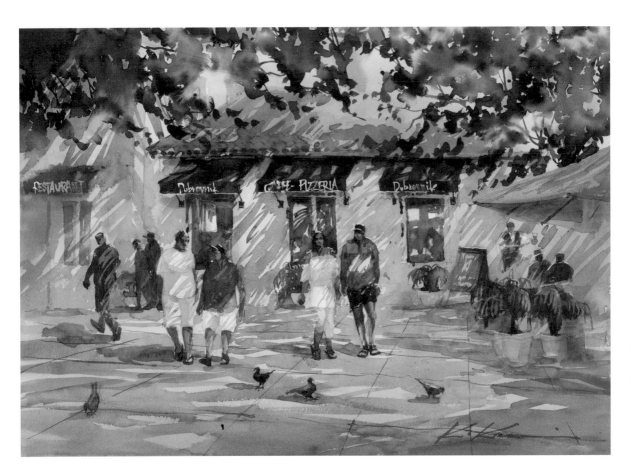

Afternoon Café

51.0×72.0cm

描繪剪影

點景人物以外的主題　○逆光　○樹木　○天空　○街景　○馬路

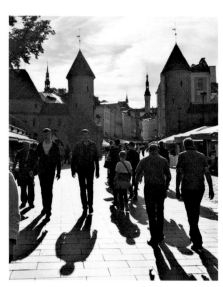

維魯大門位於愛沙尼亞的首都塔林，它是該城市的象徵性建築物。維魯大門於1997年列入世界文化遺產。想大膽使用逆光下只拍到剪影的照片，並且加以修改，畫成一幅畫。

▶ 先以人物為中心建立構圖，並且確認留白的地方有哪些。遠景的建築物幾乎都以剪影的形式呈現，想藉此做出景深感。

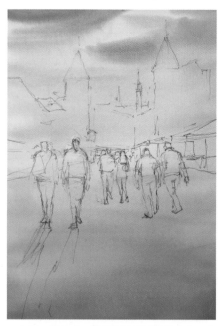

▶ 在第一層上色，畫出天空與地面的底色。在地面由後往前畫出漸層效果。描繪水面或草原時，可以透過漸層效果輕易表現出平面性與景深。

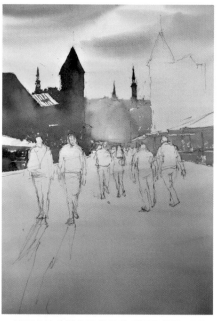

▶ 最深處的高塔和建築物幾乎都是剪影，透過將「空氣視覺化」的手法來強調景深。不過，普通的剪影感覺太單調了，所以後來在陰影中加入了其他顏色。

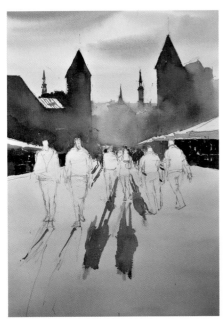

在左右兩側的高塔剪影中塗色，在帳篷和人物的部分留白。持續加入其他「感覺能讓畫面更漂亮的顏色」，即使是實際畫面中沒有的顏色也沒關係。影子似乎比人物還亮，所以畫出局部的影子。

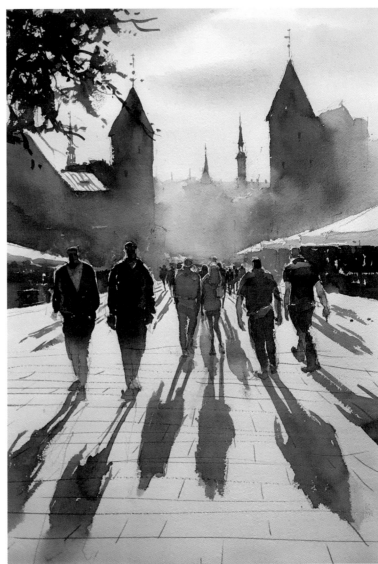

通往天國之門
50.7×36.0cm

▶ 人物幾乎都是剪影，但是後面的人對比感太弱，於是將前方的人畫得比後方維魯大門更暗，讓前後的距離感更明顯。接著描繪前方的樹和點景人物的細節，繪畫完成。

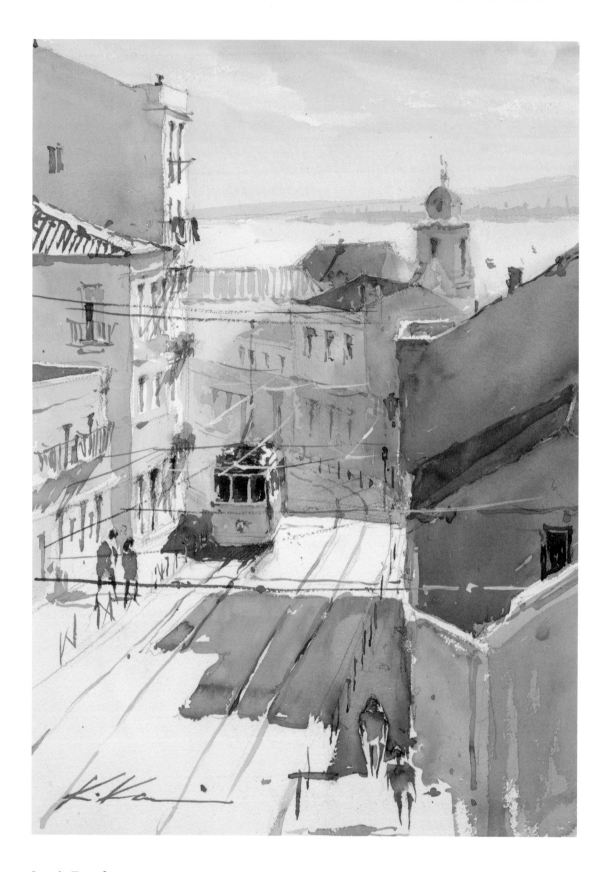

Lovely Tram I

路面電車・愛 I

50.0×36.0cm

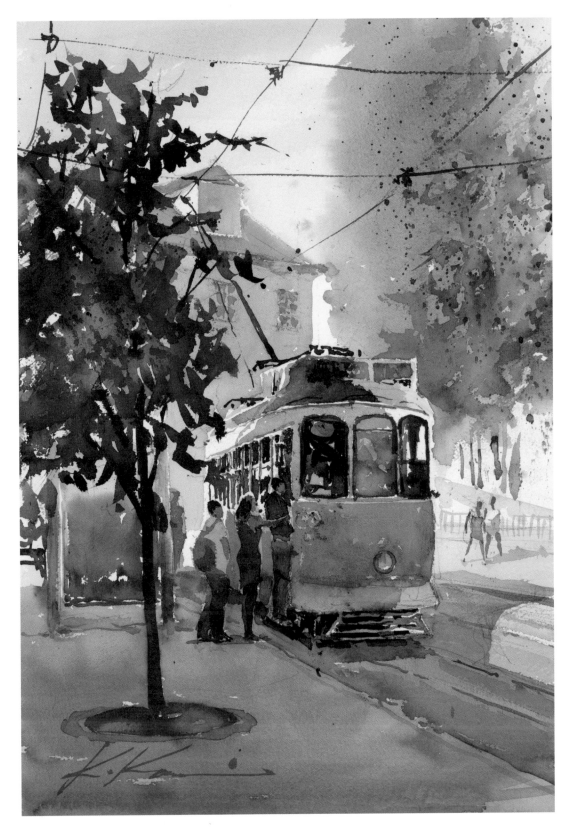

Lovely Tram II

路面電車・愛 II

50.0×36.0cm

雪之晨

○遠景的樹木　○建築物
○點景（狗‧人物）

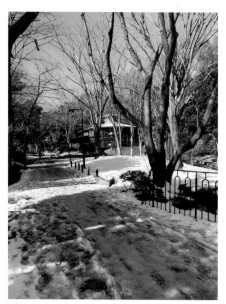

雪景是透明水彩畫的標準題目。這是與愛犬平時散步經過的公園雪景。到現在都還留著2、3天前下的雪。

▶ 鉛筆草稿
只要確實畫出焦點的點景和建築物即可，其他部分則使用水彩作畫，畫出最低限度的鉛筆線條。

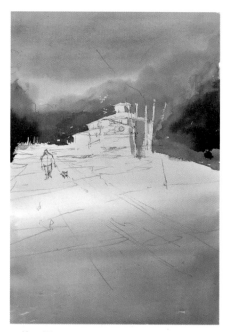

▶ 第一層
畫出天空、遠景、雪地的底色。為了保留木屋屋頂上的積雪，整個建築物都要留白。

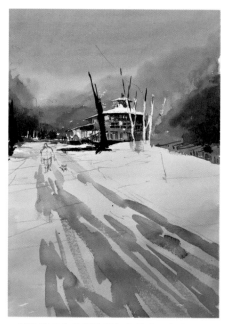

▶ 畫出建築物的細節並加入陰影，在木屋前方的陰暗樹幹中塗色，提高焦點建築周圍的密度。愈靠近畫面前方，雪地上的車輪痕跡愈大，藉此增加遠近感。

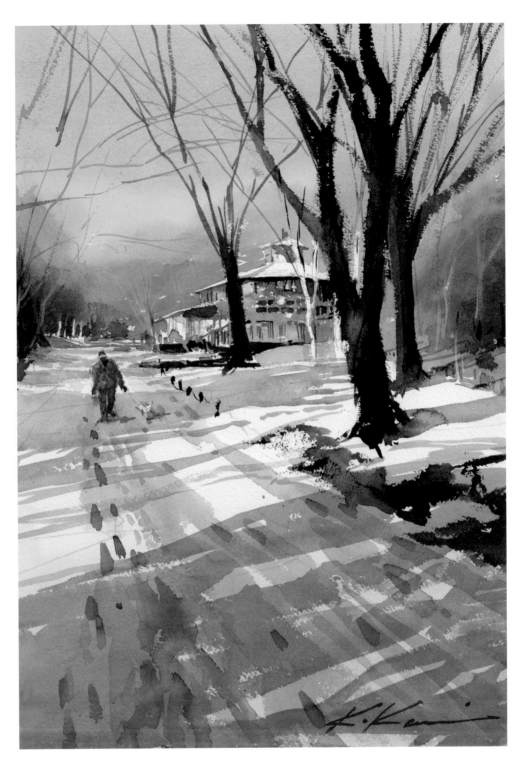

殘雪

51.0×36.0cm

▶ 畫出點景、影子、陰暗的樹木、足跡等，作畫完成。

描繪遠景的樹幹和樹枝
時，最好同時使用正形
和負形技法，畫起來比
較自然。

雪中的影子

○ 樹木
○ 點景（人物‧兩人）

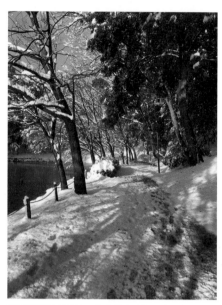

降雪後的隔日清晨，趁著散步時拍下的照片。冬季早晨的藍色影子被拉得長遠，影子很有氣勢地在雪中奔跑，看起來真有趣。

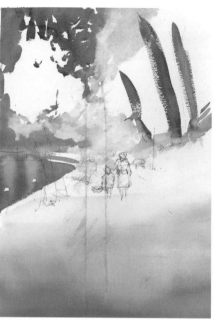

▶ 為了襯托白色的雪，需要特別留意天空、樹木和影子的呈現。疊加顏料時也要考慮到留白的地方。早晨的陽光直射樹幹，為這片雪景增添了唯一的紅色調（橘色）。

雪的陰影〔混色〕

● 鈷土耳其藍
　　　＋
● 紫紅

● 也可以混合法國紺青
　（第105頁）

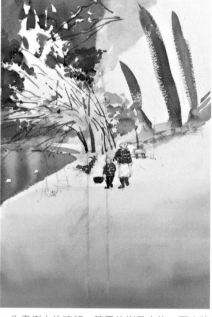

▶ 先畫樹木的暗部、積雪的樹及人物。再次將焦點確立下來。

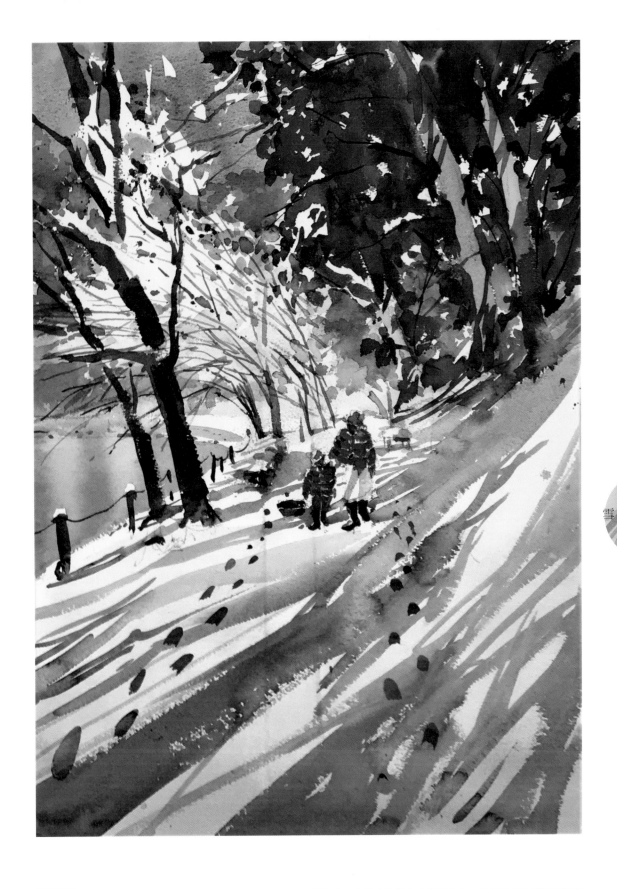

媽媽與⋯。

50.7×36.0cm

▶ 將右邊深處陰暗的樹木確實畫出來，上色時要在樹幹的亮部
留白。以很有速度感的運筆方式，一口氣拉出藍色的長影。

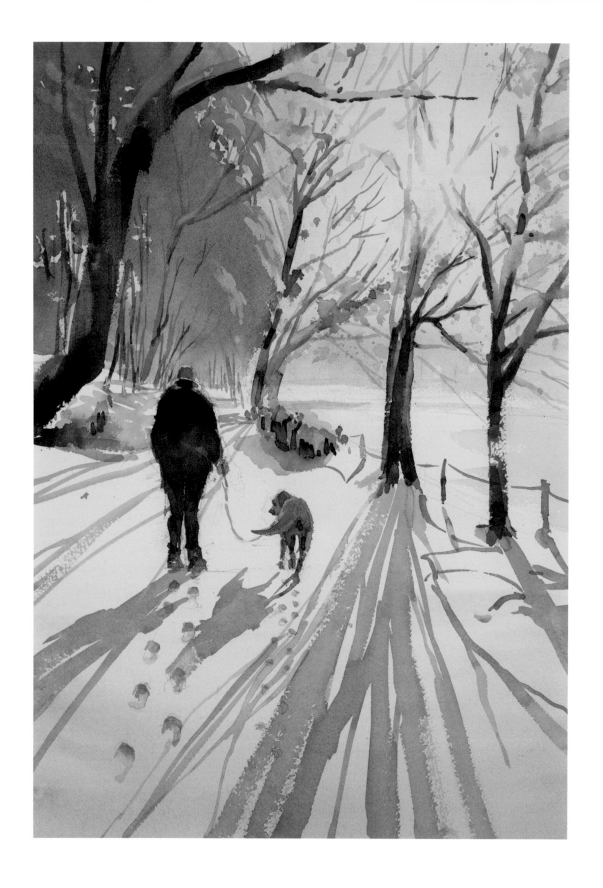

長影
50.0×36.0cm

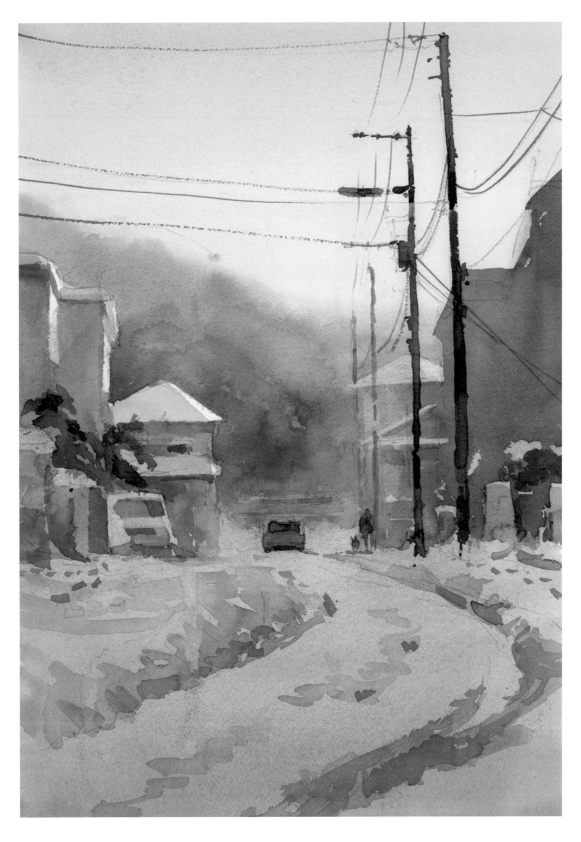

雪

黎明之前
50.0×36.0cm

日落之時

重要的主題　○遠景的塔　○車輛　○點景　○街景　○斑馬線　○斜坡

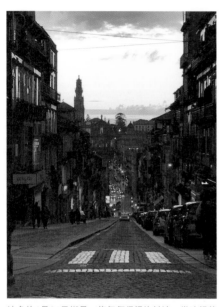

波多的1月31日街是一條氣氛很好的斜坡,當時想著一定要畫下來。下榻的飯店就在附近,因此可以欣賞到早、中、晚的各種風景變化。

▶ 繪製車尾燈和紅綠燈之前,先使用留白膠。第一層先用水沾溼,使用流動的紅色系顏色作為底色。顏料稍微融入後,再運用流動的水做出不均勻的效果。

▶ 等到完全風乾後,從遠景的塔開始作畫。混合多種具有補色關係的顏色,畫出建築物的剪影。接著要做出一些變化,像是在窗戶中留白,或是用畫筆擦出煙霧效果。

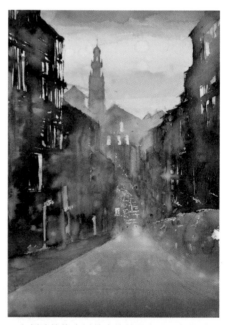

▶ 左側建築物也以基本的剪影表現。在窗戶或其他細部留白,將它們的「氛圍」表現出來。繪畫不需要說明,而是要讓他人產生感覺。

▶ 將車子和行人畫成剪影，使用比遠景建築物更暗的顏色描繪。
撕下紙膠帶，塗上車尾燈和紅綠燈的顏色就完成了。

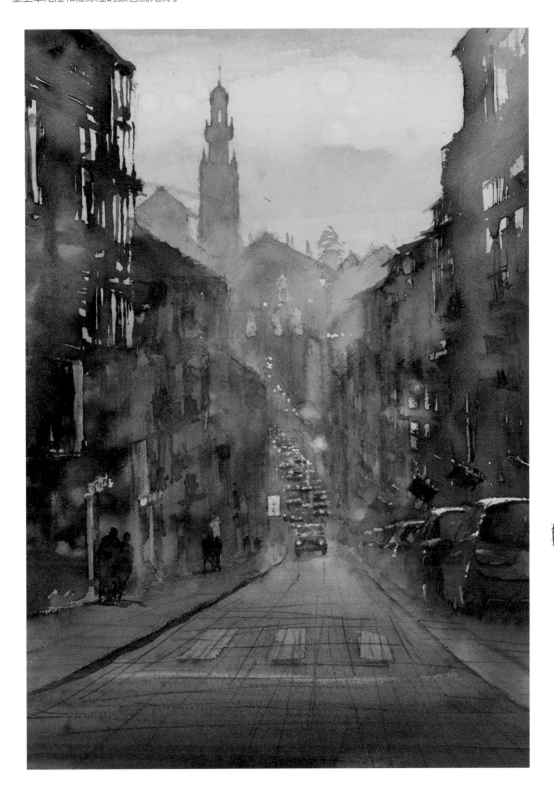

Twilght Town

50.0×36.0cm

▶ 總覺得一到傍晚的波多煙霧瀰漫，且遠處很朦朧，看起來就像一幅使用了空氣透視法的畫作一般。後來才知道，那是路口的烤栗子攤販散發的煙霧，難怪會聞到一股很香的味道。

點燈

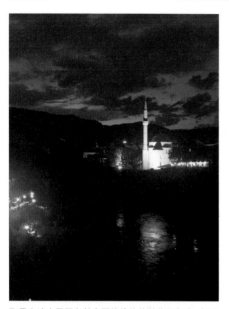

重要的主題 ○遠景的山 ○水面 ○天空 ○建築物（塔・圓頂）

取景自波士尼亞與赫塞哥維納的莫斯塔爾古城。抵達飯店後，便出門吃晚餐，同時進行實地取景。站在著名的橋上，看著點燈的清真寺映在水面上，於是便拍下了照片。

▶ 鉛筆草稿
確認構圖及留白的區域。畫出最低限度的草稿，後續再利用顏料上色。

▶ 第一層
畫出逐漸昏暗的天空，以及燈光照耀的明亮顏色。在特別明亮的地方保留紙張的白色。畫面下方有河面的倒影，用噴水瓶噴溼，使顏色縱向流動。

▶ 顏料風乾後再噴一些水，畫出陰暗的雲及遠景的山。在山的輪廓上，暈開一部分的輪廓，另一部分則畫清楚一點。

▶ 等紙張完全乾了以後，將畫板斜放，在上面噴大量的水，讓又暗又深的顏料流入其
中。同時在發光的地方留白。這時可運用滴流式技法加入各種不同的顏色，表現出
更有味道的深沉黑暗，繪畫完成。

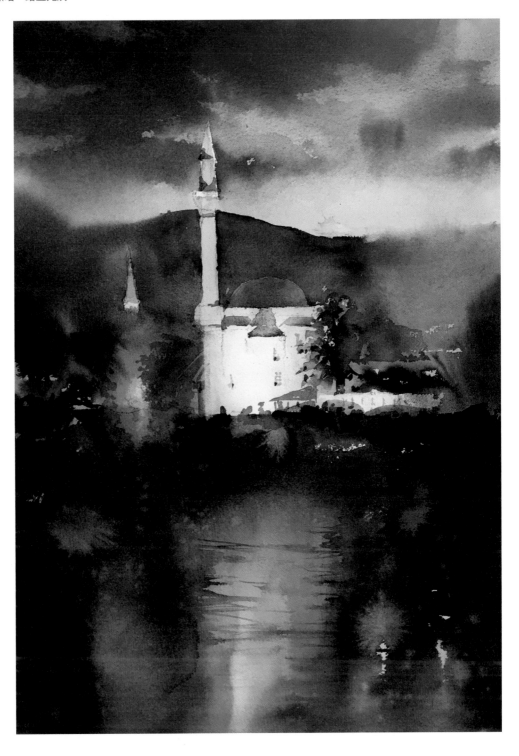

Golden Mosque

金色清真寺

50.5cm×36.0cm

▶ 描繪夜景時，為了特別表現亮部的明亮感，暗部必須畫得很暗。
在這些暗部中融入許多顏色並畫出深邃感，就能更加強調光亮，
呈現夜景的魅力。

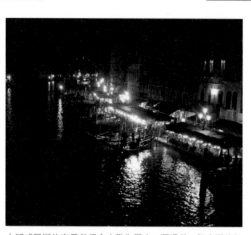

水都威尼斯的夜景美得令人歎為觀止，瀰漫著一股雀躍的氛圍。若要在水彩畫中展現這種興奮的感覺，可說是相當困難的事。

▶ 鉛筆草稿
有時在更大的意義上，鉛筆線不是為了用來表示上色區塊，而是作為留白區塊的草稿。

▶ 第一層
塗上底色。後續塗上暗色時，會使用留白上色法，而底色應該選擇留白之後，能讓亮部看起來更亮的顏色。最亮的地方運用畫紙的白色來呈現。

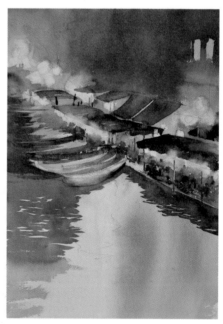

▶ 混合補色並調出暗色，在建築物的牆壁、帳篷、餐廳裡的人影、貢多拉船、水面的暗部中塗色，同時在明亮的燈光上留白。在帳篷的縫隙或人影之間，使用溼潤的畫筆擦出熱氣的效果。

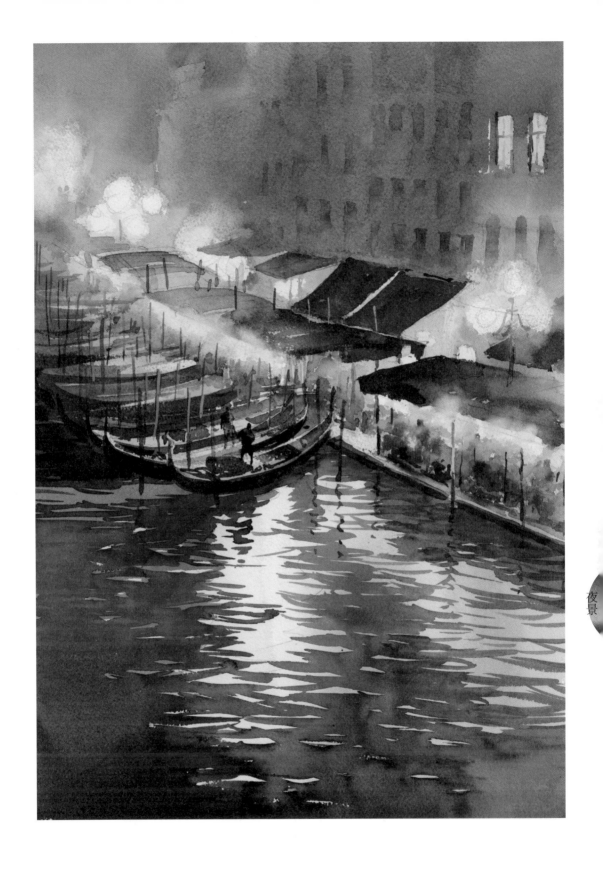

Night Cruise

50.0×36.0cm

▶ 以波浪呈現水面上的陰暗倒影，同時在亮部留白。不要在波浪的地方疊色太多次，趁筆跡還是溼的，一口氣將波浪畫出來。最後畫出貢多拉船之間的木樁。

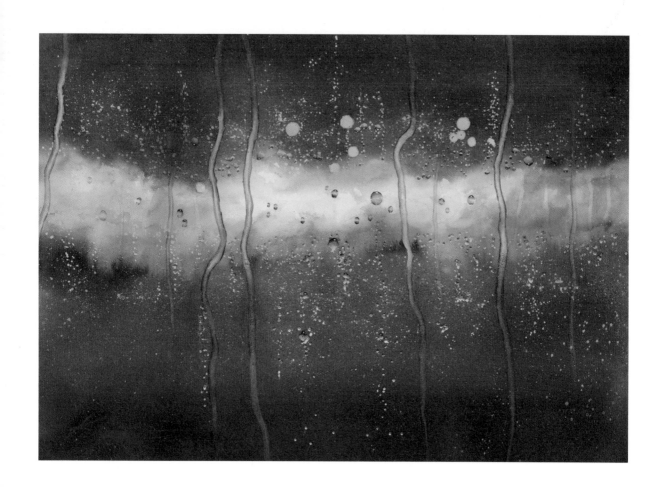

Sudden Downpour I

驟雨系列 I

51.0×72.5cm

（局部）第113頁

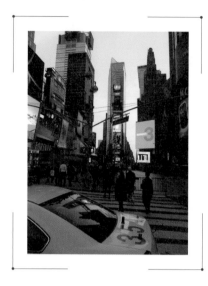

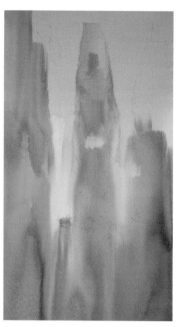

▶ 第一層
　畫出具有漸層感的天空,先等畫紙
　轉乾且顏料固定後,再次在整個畫
　面中塗一層水,開始繪製燈光,讓
　浮誇明亮的顏色流入其中。

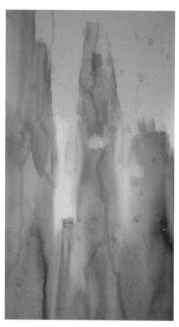

▶ 完全乾了之後,在雨滴和流動的水
　中使用留白膠。這不是「暫時」
　的,而是已經定案的形狀。

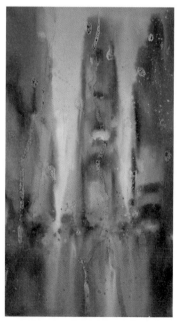

▶ 顏料乾了後,一邊用噴水瓶加溼,
　一邊畫出中間的暗部。也在這時添
　加了彩度更高的顏色。

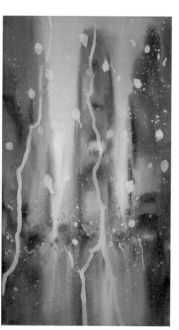

▶ 乾了之後,將留白膠撕下來。

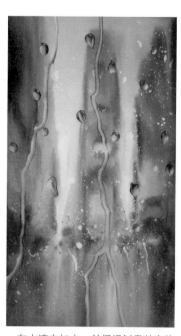

▶ 在水滴中加水,並仔細刻畫其中的
　倒影。畫筆的擦除法可用來加強水
　滴的透鏡效果。

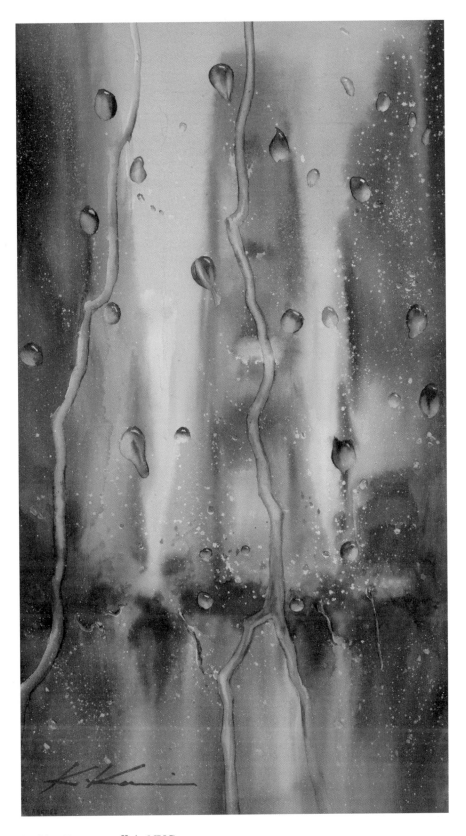

Sudden Downpour II in NYC

驟雨系列 II 紐約市

72.5×40.5cm

最後使用白色的不透明水彩,畫出細緻的潑濺效果。

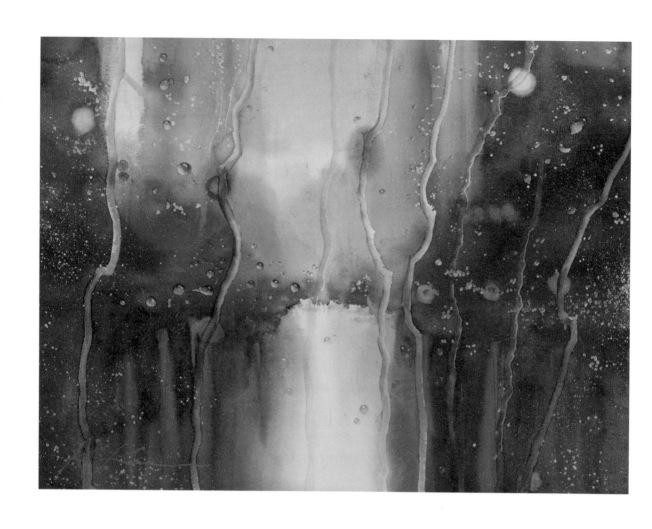

Sudden Downpour III

驟雨系列III

45.5×61.5cm

我們可以透過一個觀點發想出鮮明的點子。
比如說，在大雨中從車窗內望出去的街道夜景
相當美麗迷人，但如果直接照著畫卻太亂無章法。
而當下的靈感可幫助我們運用水彩技法重新編排，
藉由表現手法畫出更接近想像中的畫面。

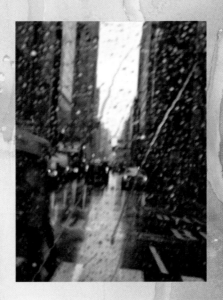

主題索引

*黑色數字為技法頁碼，
　紅色數字為作品頁碼。

笠井一男（かさい・かずお）

山梨縣甲府市出身
1955年4月26日出生
1981年3月　東京藝術大學美術學部研究所畢業
2002年6月　株式會社Barco廣告部離職
2002年11月　創辦橫濱畫塾

幾乎每年都會舉辦個展、班級畫展，亦參與其他團體展
舉辦海外展覽及工作坊
於日本全國文化中心多次演講
舉辦寫生旅行　海外（每年1～2次）／日本國內（每年1～2次）

著作
『透明水彩　シンプル・レッスン』（2011年）、『水彩風景プロの手順』（2013年）
『水彩手順トレーニング』（2015年）、『ウォッシュから始める水彩風景』（2017年）
皆由Graphic社出版

書籍設計 ──────────── 高木義明／吉原佑実（インディゴ デザイン スタジオ）
作品攝影・過程攝影 ──────── 今井康夫
編輯 ──────────── 永井麻理

水彩風景　主題場景繪畫步驟解析
從基礎技法到專業密技

作　　者　笠井一男
翻　　譯　林芷柔
發 行 人　陳偉祥
出　　版　北星圖書事業股份有限公司
地　　址　234 新北市永和區中正路 458 號 B1
電　　話　886-2-29229000
傳　　真　886-2-29229041
網　　址　www.nsbooks.com.tw
E-MAIL　nsbook@nsbooks.com.tw
劃撥帳戶　北星文化事業有限公司
劃撥帳號　50042987
製版印刷　皇甫彩藝印刷股份有限公司
出 版 日　2022 年 11 月
I S B N　978-626-7062-16-6
定　　價　400 元

如有缺頁或裝訂錯誤，請寄回更換。

SUISAI FUKEI SCENE BETSU DE WAKARU TEJUN HYAKKA
KIHON KARA PRO NO HIMITSU NO TECHNIC MADE
© 2019 Kazuo Kasai
© 2019 Graphic-sha Publishing Co., Ltd.
This book was first designed and published in Japan in 2019 by Graphic-sha Publishing Co.,Ltd.
This Complex Chinese edition was published in 2022 by NORTH STAR BOOKS CO., LTD.
Japanese edition creative staff
Book design：Yoshiaki Takagi / Yumi Yoshihara(INDIGO DESIGN STUDIO INC.)
Photos：Yasuo Imai
Editing：Mari Nagai

國家圖書館出版品預行編目 (CIP) 資料

水彩風景 主題場景繪畫步驟解析:從基礎技法到專
業密技 / 笠井一男作;林芷柔翻譯. -- 新北市:北星
圖書事業股份有限公司, 2022.11
112 面; 19.0x25.7 公分
ISBN 978-626-7062-16-6（平裝）

1.CST: 水彩畫　2.CST: 風景畫　3.CST: 繪畫技法

948.4　　　　　　　　　　　　111002538

官方網站　　　臉書粉絲專頁　　　LINE 官方帳號